미술관에 가면
머리가 하얘지는
사람들을 위한
동시대 미술 안내서

Playing To The Gallery

미술관에 가면 머리가 하얘지는 사람들을 위한 동시대 미술 안내서

그레이슨 페리
Grayson Perry

정지인 옮김

Playing
To The
Gallery

원더박스

— 차
례
—

일러두기

- 단행본 도서, 잡지, 신문 이름은 《 》, 방송물, 영화, 노래 제목, 기사, 게시물 제목은 〈 〉으로 구분하여 표기했다.
- 도서, 방송물, 영화, 노래 등이 국내에 정식으로 번역 소개되어 한국어 제목을 갖고 있는 경우에는 한국어 제목만 기재했고, 그렇지 않은 경우에는 원어를 병기했다.
- 'art'는 문맥에 따라 '예술'과 '미술'로 나눠 옮겼다.
- 주석은 모두 옮긴이와 편집자가 달았다.

"예술가가 하는 일이란
새로운 클리셰를
만드는 것이다."

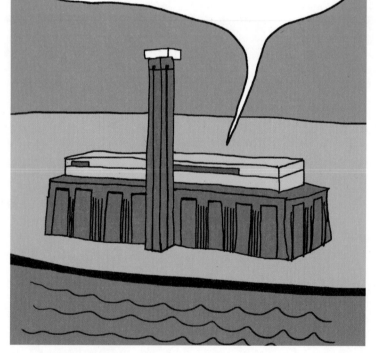

* 그림 속 건물은 테이트 모던

웰 컴 투 아 트 월 드 !

동시대 미술Contemporary Art이 이제는 주류로 넘어갔다는 생각을 처음으로 하게 된 것은, BBC 라디오4 채널에서 60년 넘게 방송을 이어 오고 있는 드라마 〈아처스The Archers〉(잉글랜드 중산층을 다루는 드라마로, 딱히 아방가르드의 온상은 아님) 때문이었다.

분수령이 된 순간을 꼽자면 드라마 속에서 앰브리지*의 문화대사를 자처하는 린다 스넬이, 영국의 조각가 안토니 곰

* 〈아처스〉의 배경이 되는 가상의 도시.

리Antony Gormley가 '원 앤드 아더One and Other' 프로젝트를 진행하고 있던 시기에 트라팔가 광장의 넷째 주추 위에 앰브리지 주민을 내보내려고 캠페인을 벌였을 때였다.* 그때 난 생각했다. 만약 린다 스넬이 동시대 미술의 팬이라면 바라보는 입장에 따라 그 상황은 이긴 게임일 수도 있고 진 게임일 수도 있겠다고. 어마어마한 대중적 인기를 구가하는 보수적인 라디오 드라마에서 참여 행위예술 작품을 중요한 요소로 다룬다면, 동시대 미술은 더 이상 뒷골목의 소소한 컬트 문화가 아니라 주류 문화생활의 한 부분이 됐다는 소리다.

예술과 예술 감상 앞에서 우리는 소심해지기 쉽다. 학술적, 역사적 지식을 두둑이 갖추지 못하면 예술 작품을 즐길 수 없다는 것처럼 말이다. 하지만 독자 분들이 이 책에서 꼭 챙겨갔으면 하는 메시지가 하나 있다면, 그것은 누구나 예술을 즐길 수 있고 누구나 예술 하는 삶을 살 수 있다는 사실이다. 나조차도 그러지 않는가! 예술계라는 마피아 집단은 에섹스의 크로스드레서 도예가인 나조차도 그 세계에 받아들여 주었다.

* '원 앤드 아더'는 조각가 안토니 곰리가 2009년 7월 6일부터 10월 14일까지 100일 동안 트라팔가 광장의 비어 있는 넷째 주추 위에 살아 있는 조각상을 전시한 프로젝트다. 선발된 지원자 2,400명이 릴레이로 한 시간씩 올라가 각자 원하는 모습으로 살아 있는 조각품으로서 자신을 전시했다.

예술가 비예술가 크로스드레서 도예가

나는 사람들이 미술관에 갈 때 떠올릴 만한 기본적인 질문들, 그러나 그런 걸 묻는다면 너무 무식해 보일까 봐 대개는 못 묻고 넘어가는 질문들을 이 책에서 던지고서 그에 답하고 싶다. 나는 그런 것들이 무식한 질문이라고 생각하지 않는다! 사람들은 그 질문들이 의미 없다고, 이미 답이 나와 있는 질문이라고, 이미 남들은 다 그 답을 알고 있다고 생각하는 것 같다. 하지만 나는 그럴 거라고는 생각하지 않는다. 사람들이 그런 질문들을 예술계에 계속 던질 필요가 있다. 그리고 그런 질문들에 관해 생각해 보는 일은 예술을 즐기고 이해하는 데 도움이 된다.

무식쟁이든 노동자든 보통 시민이든 사람들과 나누고 싶은 비전만 있다면 누구나 예술을 즐길 자격이 있고 예술가가 될 자격이 있다고 나는 확신한다. 예술을 즐기고 예술가가 되는 데는 사회적 자격 요건이나 특정 계층에 소속되어야 한다는 요건이 필요 없다. 연습을 하고 격려를 받고 자신감만 있으면 누구나 예술 속에서 삶을 영위할 수 있다. 그리고 여러분이 그렇게 되는 데 필요한 기본적인 것들을 제공하는 것이 이 책을 쓰는 나의 바람이다. 그렇다고 예술 속에서 살아간다는 것이 간단한 일이라거나 순식간에 쉽게 이루어지는 일이라는 말은 아니다. 쇼핑하듯 할 수 있는 일은 아니라는 말이다.

돈을 벌려고 예술계에 들어오는 사람들은 정말 얼마 안 된다. 대부분은 예술을 창조하고픈 충동에 이끌려서, 또는 예술 작품을 보는 것이나 예술가들과 가까이 어울리는 것을 무척 좋아하기 때문에 예술계에 들어온다. 이는 곧 그들이 대개 열정적이고 호기심 많고 감성적인 유형이라는 뜻, 멋지고 재미있는 사람들이란 이야기다! 예술계는 멋진 인생을 선사한다. 이 세계로 들어오라!

물론 예술계에서 살아간다는 건 쉬운 일은 아니고, 예술계란 곳이 순전히 부와 명성과 공짜 술로만 이루어진 세계도 아니다. 많은 시간 일해야 하고 마음의 고통이 따르기도 한다. 그렇더라도 이 세계는 시간을 보내기에 상당히 보람차고 흥미진진한 장소다. 그리고 지난 20여 년 사이에 더 폭넓은 층의 사람들이 이 사실을 깨닫기 시작했다.

그러니까 내 말은, 테이트 모던을 생각해 보라는 거다. 영국에서 첫째인가 둘째로 많은 관광객이 찾는 장소이자 전 세계에서 넷째로 인기 있는 미술관인 테이트 모던을 한 해에 530만 명이 방문한다. 리우데자네이루에 있는 브라질 중앙은행 문화센터부터 마드리드의 국립 소피아 왕비 예술센터, 브리즈번의 퀸즐랜드 현대 미술관까지 지구상 어디서든 동시대 미술 전시회가 열리면 수십 만 명의 예술 애호가들이 몰려간다.

예술의 인기는 이렇게 높아만 가는데 여전히 미술관에 가는 일에 대해 꽤 소심한 마음을 품고 있는 이들이 많다. 나조차도, 특히 상업적 갤러리들은 여전히 꽤 위압적이라고 느낀다. 프런트 데스크에는 기가 죽을 정도로 시크한 갤러리의 여직원들이 버티고 있고, 어마어마하게 넓은 대지를 차지한 아주 비싸고 세련된 콘크리트 건물에서 신비롭고 난해한 물건 덩어리들을 두고 소리 죽여 표현하는 찬미의 분위기도 불편하다. 거기다 종종 거창하게 부풀려져 의미조차 불분명한 예술계의 용어들은 말할 것도 없다.

누군가 동시대 미술 전시장에 처음으로 들어가 보고 곧바로 이해할 거라고 기대하는 것은, 클래식이라면 아는 게 하나도 없는 내가 클래식 음악회에 가서 "이건 순 소음일 뿐이잖아!" 하고 말하는 것과 다를 바 없다. 동시대 미술 작품들을 보고 어리둥절해지거나 심지어 화가 날 수도 있지만, 몇 가지 제대로 된 도구만 갖춘다면 그것들을 이해하고 감상할 수 있게 될 것이다. 이해가 시작되는 지점까지 가는 것은 좀 까다로운 일이 될 수도 있다. 지적으로는 무언가에 꽤 빨리 몰입할 수 있는 사람이라도 정서적으로나 영적으로 몰입하기까지는 상당한 시간이 걸릴 수 있기 때문이다. 동시대 미술 속으로 들어가려면 그것은 감수해야 한다. 이 점은 명심하시라.

또 한 가지, 나는 백지나 점토 덩어리를 앞에 두고 말 그대로 '무엇을 할 것인지'를 매일같이 결정해야 하는 현역 예술가이므로, 동시대 미술에 관한 질문들을 다룰 때 예술 해설가들의 접근법과는 좀 다른 방식으로 하고 싶다. 나는 문화의 현장에서 일한다. 그러나 오늘날은 서비스 경제를 위주로 돌아가는 시대이므로 어쩌면 문화의 콜센터에서 일한다고 말하는 게 더 현실적인 표현일지도 모르겠다.

또한 나는 현역 예술가이기는 해도 예술 연구를 전문으

로 하는 사람은 아니므로 나 자신의 삶을 분석 도구로 사용할 수 있다. 학자들은 흔히 이런 일을 죄악시하지만 말이다. 나는 나 자신의 경험을 기반으로 추론하여 더 폭넓은 예술계에 관한 일반화를 시도하고자 한다. 그리고 그렇게 해서 나온 내용이 현대 미술Modern Art과 동시대 미술을 접하는 사람들뿐 아니라 각자의 작업실에서 그림 그리고 조각하는 내 동료 예술가들에게도 흥미로운 것이었으면 좋겠다.

마지막으로 내가 말하는 '예술계'라는 건 서양의 순수 미술을 둘러싼 문화와, 미적인 것을 다루거나 미적인 것의 부재를 다루는 인공물들을 둘러싼 문화를 의미한다. 내가 다루는 것은 사실 시각 예술이지만, 뒤로 가면 예술계의 모든 것이 시각적인 것은 아니라는 점도 알게 될 것이다.

나는 여러분이 테이트 모던 같은 미술관들이나 런던이나 다른 선진국들의 곳곳에 존재하는 상업적 갤러리들에서 보통 마주치는 대상들을 다룬다. 이런 예술품들은 수집가의 집이나 거리, 병원, 회전교차로, 라이브 이벤트나 심지어 사이버 공간에서도 점점 더 많이 눈에 띄었을 것이다. 나는 또 더 넓은 의미의 예술계, 요컨대 예술계에서 의례적으로 벌어지는 일들과 사람들에 대해서도 이야기할 것인데, 이런 예술계를 경험하기 제일 좋은 곳은 전시회 개막식, 런던이나 바젤에서 열리는 프

리즈 아트 페어 같은 대규모의 상업적 아트 페어, 한 세기가 넘는 역사를 자랑하는 베네치아 비엔날레 같은 비엔날레들이다.

의도한 일인지 우연인지는 모르겠으나, 보통 시민들이 내가 예술계라고 부르는 종종 불가사의하고 짓궂은 이 하위문화의 산물들을 접하는 일이 점점 더 많아지고 있다. 나는 약 35년 경력의 그 부족 구성원으로서 내가 사랑하는 그 세계를 형성하는 가치들과 관행들 일부를 더 많은 이들이 알 수 있도록 설명하려 한다.

이 모든 이유에서, 나는 학계의 엘리트들에게 아첨하기보다는 대중이 가려워하는 곳을 긁어 주는 데 방점을 두고 이 책을 썼다.

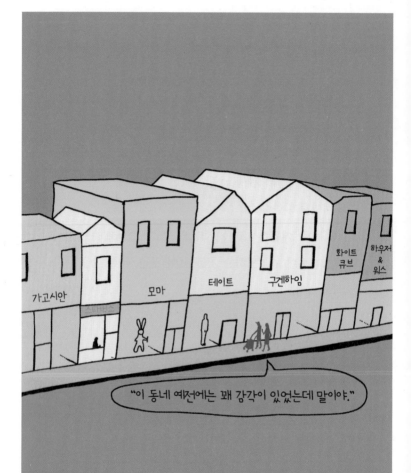

민주주의는 취향이 후지다

예술의 질이란 무엇이고, 우리는 어떻게 그것을 평가
할 수 있으며, 누구의 의견에 힘이 있는가? 그런데
아직도 그런 게 중요한가!

대대로 예술계의 시선은 내부를 향해 상당히 치우쳐 있었다.
예술의 세계는 폐쇄적인 집단으로도 충분히 잘 돌아가기 때
문이다. 실제로 나는 예술계가 인기와 상당히 긴장된 관계를
맺고 있음을 느낀다. 예술가와 미술관, 평론가, 딜러, 수집가
로 이루어진 서클에게 대중의 우호적인 의견은 꼭 필요한 요
소가 아니었다.

　　그러나 지금은 상황이 달라졌고 인기가 미술사의 경로에
영향을 줄 수도 있다는 것이 내 생각이다. 미술관들은 여전히
예술계를 돌리는 (아마도) 가장 강력한 세력인데, 공공 자금을

유치하기 위해서는 대개 방문객들의 발걸음이 필요하다. 대중을 끌어들일 수 있는 예술가들이 갈수록 예술의 만신전에서 더 좋은 자리를 차지한다.

물론 지금도, 대단한 성공을 거두면서도 대중을 전혀 필요로 하지 않는 예술가들이 많이 있다. 그들에게는 예술가와 딜러와 수집가로 이루어진 폐쇄회로가 충분한 역할을 해 주어 더 넓은 관객층의 지지가 딱히 필요하지 않은 것이다. 대중이 지불하는 임금을 받거나 대중의 반응에 따라 자긍심이 오르내리는 예술가가 아니라면 자기 작품이 괜찮은지 아닌지 판단하는 데 굳이 대중의 반응이 필요하지 않다. 그리고 이런 상황은 예술을 둘러싼 가장 뜨거운 쟁점 중 하나인 질에 대한 질문으로 이어진다. 어떤 작품이 좋은 작품인지 아닌지 우리는 어떻게 판단하는 걸까? 오늘날 만들어지는 예술 작품을 평가하는 기준은 무엇이며, 우리에게 그것이 좋다고 말하는 이는 누구인가?

미안한 말이지만 지금 이 질문에 내놓을 수 있는 쉬운 답은 없다. 어떤 분야에서든 뚜렷하고 확고한 의견을 갖는 것이 중요하고, 모호한 것보다는 지나칠 정도로 확실성을 추구하는 게 낫다고 여겨지는 경우가 많다. 그러나 평가 방법들 중에는 상당히 문제가 많은 것들도 있고, 예술의 가치를 평가하는 데

이게 예술이 아니라는 걸 나는 믿지 못하겠다.

사용되는 많은 기준들이 서로 상충한다. 내 말은 금전적 가치도 있고 인기, 미술사적 의미, 미학적 세련됨도 있다는 거다. 이 모든 기준은 서로 충돌한다.

돌아보면 내가 질이라는 개념에 관해 진지하게 생각하기 시작한 것은 예술대학 2학년 때였다. 당시(1980년)에는 행위예술을 조금 시도라도 해 보는 것이 거의 필수로 여겨졌다. 대개 예술가가 공연자로서 참가하는 라이브 이벤트인 행위예술 말이다. 그것은 그냥 해야 하는 일이었다. 말하자면 기본적

인 것들을 섭렵하기 위해서는 약간의 행위예술도 해야 한다는 생각이 일반적이었다.

그래서 나는 3막짜리 작은 공연을 준비했다. 1막은 관객들이 정조대를 찬 구루인 나를 숭배할 기회였다. 2막은 그 학교의 어떤 부문(마르크스주의자들)의 지적 허위를 흉내 내며 조롱하는 강연으로, '예술art'의 철자 순서를 바꾸면 '쥐rat'가 된다는 사실에 초점을 맞춰 익살을 떠는 내용이었다. 3막은 그 전 주에 내가 실시했던 선거, 그러니까 학내 최고의 예술가이자 강사를 선발하는 선거의 결과를 발표하는 것이었다. 나는 교내에 작은 투표함을 설치했고, 투표는 모두 민주적으로 진행되었다. 물론 그것은 아주 익살스러운 장난이었고 관객들도 당연히 그에 대해 아주 익살스럽게 반응하여 나를 최고의 예술가로 뽑아 줬다. 그 선거를 주최한 사람이 나라는 것을 알았기 때문이다. 그래서 내가 상으로 주려고 종이 반죽으로 만든 카니발 스타일의 커다란 두상은 나에게 주어졌다. 내가 반짝이는 경력을 이어 오며 받은 많은 상들 중 첫 번째 상이었다.

나는 그 행위예술을 하면서 두 가지를 배웠다. 하나는 관객 참여에 대한 기대치는 아주 낮게 잡아야 한다는 것이고, 또 하나는 질을 평가하는 것은 무척 까다로운 일이라는 것이다. 나중에 어떤 강사는 내게 이렇게 말했다. "재미있기는 했

지만 좋은 예술인지는 잘 모르겠어."

내가 학교에서 그런 선거를 주최한 것 자체가 짓궂은 장난이었다. 왜냐하면 질을 평가하는 것은 복잡한 일이라는 것을, 인기가 좋은 질을 의미하지는 않는다는 것을 내가 그때도 이미 인지하고 있었기 때문이다. 사실 예술계에서 인기와 질은 거의 서로 반목하는 관계인 것처럼 보일 때가 많다.

2012년에 영국에서 가장 인기를 끌었고 그해에 전 세계에서 다섯 번째로 인기 있었던 전시는 바로 왕립 미술원에서 열린 데이비드 호크니David Hockney의 유료 전시회였다. 돈을 내야 들어갈 수 있는 전시회였다는 말이다. 거대하고 명랑한 풍경화들을 걸어 둔 그 전시회의 제목은 "더 큰 그림A Bigger Picture"이었다. 그 전시회가 시작되고 얼마 지나지 않아 나는 어떤 동시대 미술 갤러리(무료로 입장할 수 있도록 공공 자금으로 운영되는 기관이라는 점은 언급해야겠다)의 운영진 한 사람과 이야기를 나누었는데, 그녀는 호크니의 그 전시회가 자기가 본 최악의 전시회 중 하나라고 말했다. 그렇게 생각한 사람이 그녀만은 아니었을 것이다. 인기 있는 전시회를 여는 것은 이 나라 사람들의 취향을 높이는 것을 업으로 삼은 사람들의 취향에는 잘 안 맞는 일인 것 같다. 그러니 대규모의 관중과 그들의 취향은, 대중이 좋은 예술이라고 생각하는 것의 영역을

확장하기를 바라는 사람들에게는 골칫거리인 경우가 많은 것이다. 그런데 거기에는 약간의 함정이 숨어 있다.

이번에는 1990년대 중반에 코마르와 멜라미드Komar and Melamid라는 아주 짓궂고 웃긴 러시아 예술가 콤비가 한 일을 살펴보자. 그들은 인기라는 개념의 의미를 글자 그대로 취하여, 사람들이 예술에서 가장 원하는 것을 알아내기 위해 몇몇 나라에서 전문 여론조사 기관에 설문 조사를 의뢰했다. 그리고 설문조사 결과대로 그림을 그렸다. 결과는 상당히 충격적이었다. 거의 모든 나라에서 사람들이 가장 원하는 것은 주변에 사람이 몇 명 있고 전경에는 동물들이 있으며 파란색이 주조를 이루는 풍경화였던 것이다.

참 맥 빠지는 일이다. 그런 경험을 한 뒤 코마르와 멜라미드는 이렇게 말했다. "자유를 찾으려다가 노예 상태를 발견했다."

지나가는 이야기 하나 소개하겠다. 테이트 브리튼에서 2013년에 L. S. 로리L. S. Lowry의 전시회인 "로리, 현대 삶을 그리다Lowry and the Painting of Modern Life"를 연 것은 대중의 요란한 항의에 굴복한 일이라 할 수 있다. 아무래도 사람들의 착각인 것 같지만, 로리는 오랫동안 미술에서 엘리트의 취향에 맞서는 대중적 취향의 기수로 여겨져 왔고, 그의 작품들은 좀처럼 전시회에 걸리지 않는다는 불평이 많았다. 테이트 브

리튼에서는 로리의 대중적 호소력에 지적인 광택을 더하기 위해 존경받는 거물급 미술 평론가 T. J. 클라크와 앤 와그너를 데려다 그 전시의 큐레이팅을 맡겼다. 이것이 로리의 반복적 창작물들에 로스코Mark Rothko의 반복적 창작물들이 지닌 수준의 신뢰성을 부여하게 될지는 두고 볼 일이다.

미적 가치에 대해 말할 때
주의해야 하는 것들

다시 본론으로 돌아와, 호크니 전시회든 뭐든 전시회에 찾아가는 관객은 예술의 질을 평가할 때 '아름다움' 같은 단어를 사용할지도 모른다. 이제 예술의 세계에서 그런 유의 단어를 사용할 때는 매우 신중해야 한다. 함부로 그런 말을 썼다가는 못마땅한 듯 치아를 핥거나 애석하다는 듯 고개를 가로젓는 모습을 보게 될지도 모르니 말이다. 이건 다 그들의 예술가 영웅인 마르셀 뒤샹Marcel Duchamp(소변기로 유명한 바로 그 사람!)이 '미적 쾌락은 피해야 할 위험'이라고 말했기 때문이다. 어떤 작품을 미적 가치를 기준으로 평가한다는 것은 성차별주의와 인종차별주의, 식민주의, 계급적 특권으로 더럽혀져 불명

예스럽고 곰팡내 풍기는 모종의 위계질서에 넘어가는 것이다. 그런 식의 미 개념은 배후에 다른 의미들을 잔뜩 숨기고 있다. 우리가 갖고 있는 미 개념이 어디서 온 것인지 생각해 보라.

마르셀 프루스트는 '우리는 화려하게 장식된 황금색 액자를 통해서 볼 때만 아름다움을 본다'는 취지의 말을 한 적이 있다. 그 말은 아름다운 것에 관한 우리의 생각이 완전히 조건화되어 있다는 뜻이다. 우리가 무언가를 아름답다고 여기는 것은 그것이 어떤 고유한 아름다움의 특질을 지녔기 때문이 아니라, 우리가 거기에 반복적으로 노출되면서 그 무언가를 아름답다고 여기는 데 익숙해진 것일 뿐이라는 말이다. 아름다움은 익숙함, 그러니까 우리가 이미 갖고 있는 생각을 강화해 주는 것과 깊은 관련이 있다. 그 아름다움은 끊임없이 바뀌는 층들 위에 구축된 것이다. 우리는 "와아, 그거 아름다운데!"라고 감탄하는 행위 자체만으로도 무언가를 한층 더 아름다운 것으로 만들 수 있다. 또 우리가 휴가를 갈 때 원하는 것은 오로지 안내 책자에서 본 것과 비슷한 사진을 찍는 것뿐이다. 당신도 혼자서 완벽한 햇빛이 내리쬐는 마추픽추에 서 있고 싶지 않은가. 가족, 친구, 교육, 국적, 인종, 종교, 정치, 이 모든 것이 우리가 아름다움에 관한 관념을 형성하는 데 일조한다.

우리도 1950년대의 유명한 미술 평론가 클레멘트 그린버

그Clement Greenberg가 그랬던 것처럼 "단맛을 낼 때 설탕을 쓰는 것과 신맛을 낼 때 레몬을 쓰는 것을 우리가 선택할 수 없는 것처럼 어떤 예술 작품을 좋아할지 말지도 우리가 선택할 수 있는 일이 아니"라고 느낄지도 모른다. 그러나 혀의 미뢰와 달리 미적 취향의 미뢰는 바뀔 수 있다.

자신이 소비하는 문화에 관해 말하는 것은 자기가 어떻게 보이고 싶은지를 자기도 모르게 은근히 드러내는 행위일 때가 많다. 우리가 즐기는 것에 우리가 어떤 사람인지가 반영되는 것이다. 나는 현재 나의 음악 취향을 친구와 공유하고 싶은 마음이 드는 순간, 그러니까 "너 이건 꼭 들어 봐야 해." 하고 말하는 내 목소리가 들리는 순간이면 늘 움찔한다. 친구는 의무감에 그 음악을 듣게 되고 나는 내 영혼 자체가 거부당할지도 모른다는 공포를 느낀다. 무언가를 칭송하는 것보다는 혹평하는 것이 언제나 더 안전하다.

우리의 미적 선택에 대해 다른 사람들이 어떻게 생각할지 염려하는 것은 모더니즘의 DNA에 포함된 자의식의 한 부분이다. '모더니즘'이라는 말로 내가 의미하는 바는 대략 1970년대까지 이어진 100년 동안의 예술이다. 예술가들이 자신이 하고 있는 일이 무엇인지에 관해 질문을 던지고 고민하던 시기 말이다. 그들은 단순히 전통이나 신념에 휩쓸려 가

지 않았다. 그러나 자의식은 예술가를 꼼짝도 못하게 묶어 버릴 수도 있다. 초등학생 때 나는 빅토리아 시대의 서사회화 narrative painting를 좋아했고, 그때 이후로 그런 그림을 좋아하는 내 취향을 정당화하기 위해 온갖 종류의 왜곡을 거쳐야 했다. 나는 윌리엄 파웰 프리스William Powell Frith와 조지 엘가 힉스George Elgar Hicks의 그림을 좋아하는데, 대체 왜 그 그림들을 좋아하는 걸까? 그건 그 그림들이 아주 잉글랜드적이고 사랑스러운 장인정신이 돋보이며 사회사와 좋은 옷들을 담고 있기 때문이다.

그리고 나는 세월이 흐르는 동안 나의 그 취향을 정당화하기 위해 수없이 이랬다 저랬다 했다. 초기에는 재수용자의 입장을 취하여 "아, 그 그림들도 그들의 시대에는 현대적인 작품이었다니까.", "나는 그 그림들을 반어적으로 좋아하는 거야.", "이제 그 그림들은 거의 이국적이라고." 하는 식으로 말했고 결국에는 "그 그림들은 뻔뻔스러울 정도로 인기가 높아."라고 말하기도 했다. 그런 와중에 그 그림들이 갑자기 다시 인기를 끌기 시작하더니, 그 인기는 정말 멋진 유행인 것처럼 번져 나갔다. 그때 나는 생각했다. '아, 안 돼. 내 취향이 더 이상 괴짜 취향이 아니잖아. 빅토리아 시대의 서사회화를 좋아하다니, 꼭 내가 시류에 편승한 것 같잖아!'

열세 살이 되어서 나는 포토리얼리즘 회화를 좋아했다. 그게 얼마나 대단한 실력인지 척 봐도 쉽게 알 수 있었기 때문이다. 미술 학교에 가서는 포토리얼리즘이 좀 유행에 뒤떨어진 것임을 알게 되었다. 그래도 그러한 인식을 견뎌 냈고, 예술을 바라보며 40년을 보낸 지금도 여전히 리처드 에스테스Richard Estes 같은 예술가들의 포토리얼리즘을 좋아한다. 하지만 지금은 그 서정적 특징들만을, 미술사에서 1960년대가 지닌 진정성의 틀 안에서 볼 때만 좋아하는 것 같다.

나는 취향에 관해 연구했는데 내가 알아낸 내용의 상당 부분은 우리의 예술 취향에도 적용할 수 있다. 차이라면 19세기 이후의 예술계에서 취향은 흥할 정도로 더 자의식적인 것이 되었다는 점이다. 그리고 그것은 피할 수 없는 일이었다. 예술가나 큐레이터가 직업상 하는 일이 구별하는 것이기 때문이다. 색채와 형태와 재료의 구별이든, 개념과 예술가와 시대의 구별이든 말이다. 누군가 커튼을 산다면 자기가 '좋아하는' 것을 고르면 그만이지 '좋아한다'는 것이 무엇을 의미하는지 굳이 고뇌할 필요는 없다.

그런데 그러한 자의식은 오늘날 예술가로 살아간다는 게 무엇인지를 규정하는 중요한 요소이다. 자의식에 기초해서 '무엇을 어떻게 만들 것인가'뿐 아니라 '예술이라 불리는 이

일은 도대체 무엇인가'까지 성찰하는 것이다. 이러니 예술가의 역할이란 게 얼마나 어렵겠는가! 짐작이 되시는지?

예술가에게는 동료들의 압박에 저항하는 능력, 자신의 판단을 신뢰하는 능력이 필수적이지만, 그렇게 하는 과정에서 외로움과 불안감을 느끼게 될 수도 있다. 그런 불확실성의 당혹스러운 순간들이 '헛소리 생성기'가 치고 들어오는 때이다. 이것은 인지 과학자 스티븐 핑커Steven Pinker가 모르는 것, 완전히 이해하지 못하는 것을 참지 못하는 인간 정신의 부분이라고 표현한 것이다. '좋은 예술이란 무엇인가?'처럼 명확한 답을 내기 어려운 흐물흐물한 문제에 직면할 때면 우리의 정신은 그 불편함을 감추려고 헛소리를 만들어 내기 시작한다.

아름다움의 주관적 본성이 이렇게 마음을 불편하게 만들다 보니 사람들은 미적 만족을 준다고 느끼는 대상에 대해 더욱 경험적인 설명을 찾게 된다. 나는 이게 바보 같은 짓이라고 생각한다. 이럴 때 나는 철학자 존 그레이John Gray의 말을 즐겨 인용한다. "인간의 합리성에 대한 믿음이 과학 이론이었다면 오래전에 논파되고 폐기되었을 것이다."

최근에 심리학자 제임스 커팅James Cutting은 사람들을 특정한 이미지에 노출하는 것만으로도 동일한 이미지에 대한 선호를 형성하게 한다는 것을 몇 가지 연구를 통해 증명했다.

그는 인상주의 회화를 담은 사진들을 활용한 일련의 실험에서 실험 참가자들이 자기가 좀 더 정기적으로 노출되었던 그림들을 더 선호한다는 사실을 발견했는데, 참가자들은 상당히 비슷한 그림이나 심지어 더 유명한 그림들에 비해서도 더 강한 선호를 보였다. 커팅이 내린 결론은 특정한 이미지들을 책이나 신문, 잡지, 텔레비전을 통해 더 자주 전파할수록 그 이미지들이 우리 문화의 대표작들로 여겨지도록 하는 데 도움이 된다는 것이다. 우리가 고급문화의 중심지라는 맥락 속에서 드가나 르누아르, 모네 같은 화가들의 그림을 항상 본다면 우리는 그 그림들을 아름답다고 느낄 수밖에 없다는 말이다. 그런 것 같기도 하다.

그러나 그건 그리 단순하지 않을지도 모른다. 다른 실험에서 심리학자들은 19세기 거장 존 에버렛 밀레이의 작품들을, 인기는 대단히 높지만 평단에서는 혹평을 받는 미국의 키치 화가 토머스 킨케이드의 작품과 함께 보여주었다. 실험에서 반복적으로 이 그림들에 노출되자 사람들에게서 옛 거장에 대해 상당한 선호가 생겨났다. 어쩌면 이 실험은 예술에서 우리에게 반응을 일으키는 본질적인 형식적 특질들이 있다는 증거를 찾아낸 것일 수도 있다. 좋은 예술에 반복적으로 노출되면 그걸 더 좋아하게 되지만 나쁜 예술에 반복적으로 노출

되면 그걸 더 싫어하게 되는 건지도 모른다.

얼마짜리
예술이에요?

앞서 소개한 실험들에는 변수가 너무 많기 때문에 나는 아직 어느 쪽으로도 확신을 굳히지 않았다. 수 세기에 걸쳐 사람들은 무엇이 위대한 작품을 만드는지에 관해 각자 고수하는 경험적 설명들을 갖고 있었다. 고대 그리스인들은 만족스러운 미적 조화를 만들어 낸다고 일컬어지는 황금비율을 발견했다. 화가 윌리엄 호가스William Hogarth는 뱀처럼 구불구불한 선이 아름다움을 만든다는 생각을 갖고 있었고, 그런 선이 꼭 들어가야 아름다운 그림이 된다고 확신하여 그림마다 그런 선을 집어넣었다. 명작을 만드는 비법을 시도한 것 중 내가 제일 좋아하는 것은 '베네치아의 비밀'이라 불리는 것이다. 1796년경 왕립 미술원장이었던 벤저민 웨스트Benjamin West는 베네치아의 비밀을 알아냈다고 말한 사람들에게 속아 넘어갔다. 그것은 티치아노를 비롯한 르네상스 시기 베네치아의 화가들이 이상적으로 아름다운 그림을 그리기 위해 사용했다고 전해지

는 상상 속의 공식이었다. 누군가가 그 내용이 담겼다는 옛 편지를 벤저민 웨스트에게 가져갔는데 그는 그 편지가 진짜라고 믿고서 그게 효과가 있기를 바라며 그 공식대로 그림을 그리기 시작했다. 그리고 그랬다고 언론에게 끔찍하게 조롱당했다.

하지만 나는 그 사람 마음을 이해한다. 나도 조사를 좀 해 보고는 동시대 미술의 세계에서 성공을 보장하는 공식을 발견했다.

바로 이거다. 21세기 미술의 이상적인 공식은. 예술의 가

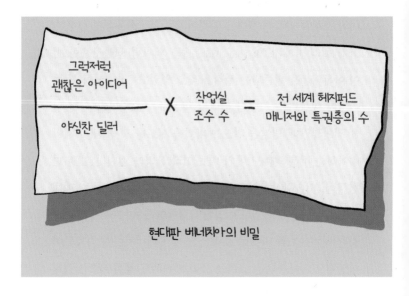

$$\frac{\text{그럭저럭 괜찮은 아이디어}}{\text{야심찬 딜러}} \times \text{작업실 조수 수} = \text{전 세계 헤지펀드 매니저와 특권층의 수}$$

현대판 베네치아의 비밀

치를 실제로 입증하는 척도에 가장 가까운 것은 당연히 시장이니까 말이다. 이 계산으로는 세잔의 〈카드놀이 하는 사람들〉이 세상에서 가장 아름답고 사랑스러운 그림이다. 나한테는 좀 투박한 키치처럼 보이는 그림이지만 그거야 내 생각이고, 이 그림의 가치는 2억 6천만 달러다.

물론 금전적 가치가 어떤 작품을 중요한 작품으로 만드는 것은 아니다. 하지만 사람들이 어마어마한 액수의 돈에 쉽게 현혹되기 때문에 다른 모든 판단 기준은 종종 무색해진다. 뭉크의 〈절규〉 중에서 유화도 아닌 파스텔 드로잉이 1억 2천만 달러에 팔리면 엄청난 소동이 벌어지는 것도 당연하다.

냉소적인 사람들은 이제 예술은 사실상 하나의 자산군일 뿐 다른 역할들은 모두 상실했고, 더 이상 스토리텔링이나 매스 커뮤니케이션이나 한계에 도전하는 일과는 무관하다고 말할지도 모른다. 그저 벽에 걸려 빈둥거리고 있는 커다란 현금 뭉치일 뿐이라고.

물론 정반대의 주장, 그러니까 예술은 예술 자체를 위한 것이라는 주장도 채택하기에는 너무 이상적인 입장이다. 자족적인 성실성이 밥을 먹여 주는 건 아니니까. 미술 평론가 클레멘트 그린버그는 예술이란 언제나 황금 탯줄에 의해 돈과 연결되어 있다고 말했다. 나는 그 문제에 관해서는 상당히

실용적인 입장이다. 내가 좋아하는 인용문 중에, 어떤 예술가의 작품이 뉴욕 아파트들의 엘리베이터에 들어가지 않는 크기라면 그 사람은 결코 예술가로서 좋은 경력을 이어 가지 못할 거라는 말이 있다.

그런데도 상업 갤러리들이 전시회를 열고 작품들의 값을 매길 때는 대개 작품의 질이 아니라 크기를 기준으로 한다. 큰 그림이 작은 그림보다 더 비싸다. 나는 여기에 적용된 논리가 아주 희한하다고 생각한다. 더 큰 그림이 더 좋은 그림인 것은 아니며, 내 경험상 어떤 예술가의 가장 큰 작품이 그의 가장 좋은 작품인 경우는 매우 드물기 때문이다. 그래서 2차 시장인 경매에서는 그 모든 진실이 드러나 아무리 작은 그림이라 해도 좋은 그림이 언제나 가장 비싼 값에 팔린다.

예술의 질을 결정하는 척도 가운데는 아주 황당한 것도 있다. 소더비에서 일하는 필립 후크의 말에 따르면 항상 빨간 그림들이 가장 잘 팔리고 그 뒤를 이어 흰 그림, 파란 그림, 노란 그림, 초록 그림, 검은 그림 순서로 팔린다고 한다. 물론 오래된 빨간 그림이라는 점만으로 가장 비싼 그림이 되는 건 아니다. 그리고 어떤 미술 작품이 소더비의 경매대에 올랐다는 건 그 예술가가 이미 가치를 입증받은 사람이라는 의미다.

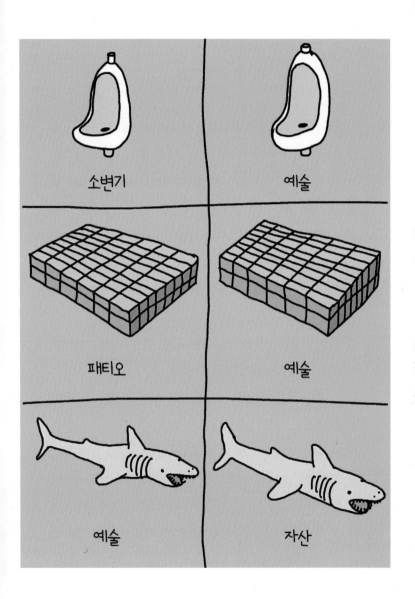

예술의 가치는
누가 입증하는가

이것이 예술의 질에 관해 생각할 때 가장 중요한 포인트다. 어떻게 해서 어떤 예술이 다른 예술보다 더 좋은 것으로 여겨지느냐? 대부분의 미술관과 갤러리와 회전교차로를 포함한 예술계의 주류에서 무엇이 예술의 질을 가르느냐? 그것을 이해하는 핵심은 '가치 입증'이다. 그리고 그 입증에서 가장 중요한 점은 누가 입증을 하는가, 누가 자신의 호의적인 의견과 돈과 주의와 시간을 투자하는가, 누가 특정 예술가와 예술 작품들에 가치를 부여하는가이다. 이 드라마에는 많은 인물들이 등장한다. 예술가와 수집가, 스승, 딜러, 평론가, 큐레이터, 언론… 아, 그리고 어쩌면 대중들까지도.

그들은 '무엇이 좋은 예술인가'를 둘러싸고 다정한 합의를 형성한다. 언젠가 나는 〈다정한 합의Lovely Consensus〉라는 항아리를 만들었다. 그때 나는 딜러에게 내 작품을 손에 넣으면 좋을 만한 사람들과 기관들 상위 50위까지의 명단을 받아 그 항아리에 장식처럼 그 이름들을 써넣었다. 그 항아리는 터너 상 전시회에 전시되었는데, 항아리에 이름이 적힌 이들 중 다키스 조아누라는 거물 수집가가 테이트 갤러리에서 그 항

아리를 보다가 전화를 걸어 그걸 구매했다. 여담이지만 이건 예술가들에게 알려주는 작은 팁이다. 당신의 작품 한쪽에 유명한 수집가들의 이름을 써넣어 보라.

테이트 갤러리의 관장을 지낸 앨런 보니스Alan Bowness 경에 따르면 입증에는 네 단계가 있었다. 먼저 동료들의 입증이 있고, 다음에는 진지한 평론가들의 입증, 그다음에는 수집가와 딜러의 입증, 마지막으로 대중의 입증이다. 요즘에는 이보다 조금 더 복잡해졌다.

인정을 받는 것은 여전히 매우 중요하며, 동료들이 가치를 입증해 주는 것은 정말 기분 좋은 영예다. 내가 처음 도예를 시작할 때 내 예술가 친구들은 내 항아리들을 보고는 이렇게 반응했다. "도예??" 그다음 반응은 이렇게 이어졌다. "아아! 도예. 알겠어. 좋아." 꽤 오랫동안 나는 '예술가들의 예술가'였다. 가난했다는 뜻이다.

클레멘트 그린버그 같은 평론가가 한 예술가의 성공과 실패를 판가름하던 시절은 지났다. 예술에 관한 글을 쓰는 이들에게서 호평을 받는 거야 좋은 일이고, 예술가들은 아주 한심한 글이라도 그들이 쓴 평을 글자 그대로 인용할 수도 있겠지만, 이제 언론은 예술계의 다양한 목소리들 중 그저 하나에 지나지 않는다.

수집가에 대해 얘기하자면, 예술가라면 언제나 거물급 수집가가 자기 작품을 사 주기를 원한다. 그게 자기 작품에 영예를 더해 주기 때문이다. 1990년대에는 찰스 사치Charles Saatchi가 전시회장의 문지방을 넘기만 하는 것으로도 상황이 끝났다. 미디어가 요란을 떨며 지켜보는 가운데 그가 나타나 모든 작품을 싹쓸이해 가는 식이었다. 물론 유명한 수집가의 손에 들어간다고 해서 그저 그런 작품이 살아나는 건 아니다.

수집가들은 예술로써 위신을 살 수 있는 면이 있다. 그들

의 부는 뭔가 의심스러운 출처에서 비롯된 것일지도 모르지만, 가치가 확실한 예술품이나 문화적으로 매우 높은 위치를 차지하는 난해한 예술품을 사들이면, 오래전 후원자들이 대성당의 예배당 건축에 돈을 댐으로써 이미지에 광을 냈듯이 그들의 이미지도 덩달아 좋아질 수 있다.

입증 합창단에서 살펴볼 다음 파트는 딜러들이 담당하고 있다. 능력 있는 딜러는 어떤 예술가를 이미 재능으로 명성을 다진 이들과 연관시키거나 그 무리에 포함시키는 식으로 그 예술가의 평판에 강력한 영향을 끼칠 수 있다. 재능 있는 신진 예술가는 유명한 예술가와 같은 갤러리에서 전시회를 여는 것만으로도 혜택을 입는다. 2012년에 나는 거물급 갤러리인 화이트 큐브에서 아직 학교를 졸업하지도 않은 에디 피크의 전시회를 보았다. 그는 경력의 중반에 이르러 존경받고 있던 게리 흄, 현대 미술의 노장 척 클로스와 나란히 작품을 전시하고 있었다. 그런 영예는 여러 방향으로 번져 나갈 수 있다. 이를테면 상업 갤러리들은 아주 정치적인 행위예술을 하거나 거대한 설치미술 작업을 하거나 뱃속이 뒤집힐 것 같은 비디오 예술을 하는 예술가들로는 여간해서 돈벌이가 쉽지 않다는 걸 안다. 그러나 이렇게 낯선 예술가들이 지닌 신망은 그 갤러리들이 거대 브랜드의 상품을 판매하는 번지르르한 상점

에 지나지 않는다는 비난을 희석시켜 줄 수 있다.

딜러는 평판 높은 전시회에 반드시 '걸리게' 함으로써 예술품이 어디로 가게 될지도 좌지우지할 수 있다. 공공기관에는 보통 값을 많이 깎아 준다. 이는 예술가들이 자기 작품을 공공기관에 전시하는 것을 선호하기 때문이기도 하고, 대체로 공공기관이 민간에 비해 돈이 많지 않기 때문이기도 하다. 유능한 딜러는 수집가들을 신중하게 검토하여 저속한 이들(저속한 수집가를 바라는 사람은 아무도 없다)이나 작품을 플리핑(손에 넣기 어려운 작품을 사들인 다음 금세 경매에 내놓아 이윤을 붙여 파는 것)한다고 알려진 이들에게는 팔지 않는다. 딜러들은 작품이 전시될 곳을 정함으로써 예술가의 평판에 아주 강력한 영향을 행사한다. 이는 많은 사람들이 잘 이해하지 못하는 약간은 신비로운 과정이다. 딜러는 작품이 누구에게 가야 신임을 얻을 수 있는지를 헤아려 그에게 작품을 넘김으로써 작품에 대한 관심을 높일 수 있다. 작품에 신임을 더해 줄 만한 명망이 없어서 딜러에게 거부당한 수집가는 꽤 분한 마음이 들 것이다.

유능한 딜러는 작품을 판매하는 일뿐 아니라 예술가를 홍보하고 예술계에서 그가 점하는 위치를 정하는 일에서도 매우 중요한 역할을 한다. 요즘 예술의 주요 무대가 된 대규모 아트 페어들도 새로운 입증자로 떠올랐다. 아트 페어에 참여

하는 딜러들은 대개 현재 진행 중인 전시 프로그램을 이끌고 있고, 입증 과정에 적극적으로 기여하는 이들이다. 그러니까 단순한 장사꾼이 아니란 뜻이다.

이제 대중에 대해 살펴볼 차례다. 1990년대 중반부터 신문과 텔레비전에서 동시대 예술가들이 이전보다 훨씬 더 많이 등장하고 있다. 고매하신 지식인들 중에는 예술가가 미디어에 노출되고 그 결과 유명해지는 것을 저속한 일이라고 보는 이들이 많다. 그들은 미디어가 가치 입증 과정에 영향을 주어서는 안 된다고 생각하며, 인기 있다는 것은 예술로서는 뭔가 구린 거라고 생각한다. 그러나 어떤 면에서 보면 관람객 수는 질을 측정하는 또 하나의 경험적 척도이므로 미술관에는 많은 관람객이 필요하다. 그리고 잘 알려지고 인기 있는 이름은 갈수록 더 잘 알려지고 더 높은 인기를 누린다.《아트 뉴스 페이퍼Art Newspaper》라는 예술계의 어느 정기 간행물에서는 매년 관람객 수만을 다룬 특별부록을 펴내는데, 이는 그 정도로 관객 수가 중요하다는 뜻이다. 어떤 전시회를 많은 사람들이 보러 가는 것은 측정 가능한 사실이고, 그 수치화된 사실은 전시회를 위한 자금 지원도 정당화해 준다.

터너 상을 받았을 때 나는 이미 20년 이상 예술계에서 고립된 채 지내 온 터라 그 상이 내 경력에 끼칠 영향을 상

당히 얕잡아 보았다. 그리고 10년이 지나는 사이 나는 그 생각을 바꿨다.

오늘날 한 예술 작품에 붙일 수 있는 최고의 찬사는 아마도 '미술관에 걸릴 만한 수준'이라는 말일 것이다. 한때는 작품에 신임을 부여하는 가장 강력한 힘이 그 작품의 의뢰자들, 그러니까 왕과 교황과, 그 뒤를 이어 귀족과 부자들에게 있었다. 그러나 오늘날 입증자 계급 구조의 꼭대기에 있는 이는 아마도 큐레이터일 것이다. 독일의 예술 평론가인 빌리 본가르트Willi Bongard가 "예술의 교황들"이라 불렀을 정도로 큐레이터의 힘은 막강하다. 그래서 그들은 자신의 개인 컬렉션을 위해 작품을 수집하고 구매해서는 안 되며, 자신들이 직업적으로 관장하고 있는 분야의 일을 개인적으로 해서는 안 된다는 윤리 강령의 제약을 받는다. 그런 일을 한다면 자신의 목적을 위해 아주 큰 힘을 행사할 수 있는 위치에 있기 때문이다. 만약 어느 큐레이터가 어떤 예술가의 작품을 산 다음 "우리 미술관에서 X의 전시회를 열어야겠어."라고 한다고 치자. 그는 얼마 뒤에 "참 재밌어. 테이트 모던에서 그 전시회를 연 후로 X의 작품 가격이 얼마나 올랐는지 말이야." 하고 말할 것이다.

나는 입증 과정에 어느 정도는 자기 교정적인 면이 있다고 생각하고 싶다. 과시욕 강한 수집가들이 누군가의 작품을

큐레이터의 뇌 구조로 본 미술관 내부도

현대 예술 거장들에 대한 '급진적' 재평가

취향이 진짜 끔찍하게 후진 수집가가 우리한테 준 작품

비엔날레에 가서 술 취해 나눈 대화

우리 미술관에 수월하게 국제적 명성을 안겨 주고, 선물 가게에서 굿즈도 잘 팔아 줄 아주 훌륭한 역남은 점의 유명한 작품들

노동 계급 사람들이 좋아할 만한 '강렬한' 작품

드라마틱한 배경 이야기가 있는, 아직 발견되지 않은 예술가 어디 없을까. 소수 집단에 속한 사람이면 더 좋은데. (신이시여, 제발 그자의 실력이 좋게 만들어 주세요.)

우리의 쥐꼬리만 한 공공 자금으로 살 수 있는, 개성 강한 신예 예술가의 비전형적 작품들 약간

텔레비전에 나오고 여행 웹사이트에 올라간 커다란 조각품들

'미래'의 얘기처럼 들리는 아이디어들

내 전임자는 대체 왜 이런 쓰레기를 산 걸까?

내가 박사 논문에 쓴 내용

모조리 사들이고 있고, 그게 모두 반짝거리고 사랑스러운 작품들인데 모조리 무기상들의 창고에 그냥 쌓여만 있다면, 냉정한 눈을 가진 어느 학자가 나서서 "아, 난 이제 X에 관해서는 잘 모르겠어. 좀 가식적인 느낌이 나." 하고 말하게 될 날이 온다. 그런데 학자들이 너무 근엄하고 건조한 자들이라 그렇게 평가한 거고 사실 그 작품들은 하나같이 정말 끝내주게 가치 있는 거라면, 그 작품들은 1) 안 팔리거나 2) 관객이 찾지 않게 된다. 진짜 솔직하게 말해서 좀 따분한 작품일 것이기 때문이다. 물론 그 작품들의 창작자가 일반 대중 사이에서 인기가 있다면 신은 그의 편이다.

입증자 역할을 맡은 이들은 지금까지 언급한 만남들을 통해 예술가와 그의 작품에 각자 파티나*를 한 겹씩 덧칠해 주는 셈이고, 그 파티나는 서서히 녹아들어 예술가의 명성을 이룬다. 수백 번씩 이뤄지는 이런 짧막한 대화와 평가들, 그리고 시간이 지나면서 점점 오르는 가격과 같은 거름종이를 통과하면서 하나의 예술 작품은 시대의 대표작으로 자리 잡는다. 오늘날 공공 미술관에 자리 잡게 된 예술 작품은 대중의 투표

* 금속 표면에 세월이 지나면서 쌓이는 녹색 녹(녹청)이나 나무나 가죽을 오래 사용하여 생기는 윤기로, 오래될수록 더 가치 있어 보이게 하는 은근한 고색이라는 의미다.

로 그곳에 간 게 아니다. 그러기까지 그 작품은 세계 곳곳에서 사적인 감상과 판매와 아트 페어라는 일련의 비공식 심사를 거치면서 좋은 평가와 인정한다는 윙크를 받았다. 이런 식의 합의는 필수적이다. 예술계에는 완전히 새롭고 예리한 안목을 가졌다고 자신하는 사람들이 적기 때문이다. 다시 말해 사람들의 의견을 듣지 않거나 라벨에 붙은 이름을 읽지 않고도 어떤 예술 작품에서 수준 높은 질을 알아볼 수 있는 사람이 예술계에는 많지 않다. 그런데 그런 합의의 무게가 예술 작품에는 버거운 것일 수도 있다. 예를 들어 루브르 미술관에 가서 〈모나리자〉를 본다 치자. 이때 세계에서 가장 유명한 예술 작품을 본다는 기대로 잔뜩 부풀어 있었다면 필연적으로 실망할 수밖에 없다. 하지만 그냥 들어가서 둘러보다가 그 그림을 봤다면 "와, 정말 대단한 그림이네." 하고 말하게 된다.

이건 뭐하자는 '말'인지

물론 한 번 쌓인 명성이 계속 유지되는 건 또 다른 문제다. 2003년에 베네치아 비엔날레의 큐레이션을 맡았던 프란체스코 보

나미Francesco Bonami는 극사실주의 인물상으로 유명한 예술가의 이름을 따서 '두에인 핸슨 신드롬Duane Hanson syndrome'이라는 것을 제시하고 그것을 이렇게 설명했다. "나는 이런 이론을 갖고 있다. 어떤 예술 작품이 만들어질 때 그것이 중요한 작품인지 아닌지는 문제가 아니다. 어떤 작품에는 먼지가 쌓이고 어떤 작품에는 파티나가 낀다. 내가 보기에 두에인 핸슨한테는 먼지가 수북이 쌓였다. 특정 시기에 속하는 조각상들을 보면 한때는 중요한 작품이었지만 이제는 먼지만 앉은 게 보인다. 거기에는 파티나가 끼지 않은 것이다."

성공한 예술가에 대해서는 결국 합의가 형성된다. 바라건대 여러 다른 맥락들에서도 계속해서 검증된 합의이기를. 그런데 그 합의의 본질은 뭘까? 예술 작품에 덧입혀지는 파티나란 무엇일까? 모든 사람이 예술 작품에 부여하는 그 사랑스러운 것, 그 작품에 우리 모두가 원하는 질을 성유처럼 발라 주는 그것이 무엇인지 한마디로 요약할 수 있을까? 여러 측면을 고려하고서 나는 그것을 '진지함'이라는 한마디로 결론 내렸다. 진지함이야말로 예술계에서 가장 높은 가치를 인정받는 통화다. 내가 터너 상을 받았을 때 기자들이 제일 먼저 던진 질문 가운데 하나도 "그레이슨, 당신은 사랑스러운 캐릭터인가요? 아니면 진지한 예술가인가요?"였다.

그 질문에 나는 "둘 다 하면 안 될까요?"라고 답했다. 그렇게 농담으로 받아넘기기는 했어도 사실 예술가로서 내가 원하는 것은 진지하게 받아들여지는 것이다. 나는 트렌디한 유행이 되는 것에 대한 공포가 있다. 유행이란 때가 되면 반드시 끝나는 것이기 때문이다. 하지만 진지함은 다르다.

진지함을 부여하고 지키는 방법 중 하나는 언어를 통하는 것이다. 민족지학자 세라 손튼Sarah Thornton은 《걸작의 뒷모습》에서, 《아트 포럼Art Forum》이라는 예술 잡지가 영어가 제1언어가 아닌 사람이 편집장으로 있던 동안 묘하게 가독성이 떨어지는 글로 가득했다는 그 잡지 편집자의 말을 인용했다. 그런데 원래 예술계는 일상 언어의 명료성을 몹시 꺼리는 것 같은 모습을 자주 보인다. 다음은 내가 2011년 베네치아 비엔날레에서 벽에 적힌 문구를 보고 적어 온 것이다.

〈공통 기반A Common Ground〉은 당대 우루과이의 예술 생산에서 정서가 중심적 접근로로 남아 있다는 사실을 기반으로 한다. 이 전시는 겉보기에 대립되는 것 같은, 이 생각을 이루는 두 가지 개념을 제시한다. 한편에는 글로 쓰인, 계속 진행 중인 시각적 작업인 마헬라 페레로의 사적인 일기가 있고, 다른 한편에는 윙크와 인용문, 반복, 자신이 가장 좋아하

는 주제들의 버전들을 증폭시킴으로써 언어가 말한 것(그리고 말하지 않은 것)을 조명하려는 알레한드로 세사르코의 끊임없는 욕구의 형태로 드러나는 언어에 관한 담론과 메타담론이 있다.

이게 무슨 뜻인지 알아들을 사람이 있을까? 사회학자 알릭스 룰Alix Rule과 예술가 데이비드 리바인David Levine은 공공기관들에서 개최한 동시대 미술 전시회의 수천 가지 보도자료 텍스트들을 언어 분석 프로그램에 넣어 돌린 후, 그들이 '국제 예술 영어'라고 명명한 것에 관한 논평을 내놓았다. "국제 예술 영어는 평범한 영어에는 명사가 부족하다는 점을 비판한다. '시각적인'은 '시각성'이 된다. '전 지구적'은 '전 지구성'이 되고, '잠재적인'은 '잠재성'이 된다. 그리고 '경험'은 물론 '경험 가능성'이 된다." 그들은 어딘지 비전문가가 프랑스어 문장을 번역해 놓은 것처럼 들리는 이런 종류의 텍스트를 읽을 때 우리가 느끼는 형이상학적 멀미를 묘사했다.

1960년대 미술 비평에서 시작된 이 국제 예술 영어는 예술을 평가하는 일부 저술가들의 권위를 부풀려 주었다. 우리도 읽어 봐서 알지만 그런 언어를 구사하는 건 아주 진귀한 능력이다. 국제 예술 영어는 진지함의 언어가 되었고, 예술 작

품에 '복잡성'이라는 파티나를 발라 준다. 게다가 누구나 예술에 관해 아주 진지한 사람으로 여겨지기를 원하므로 국제 예술 영어는 들불처럼 번지며 언어 장비 확장 경쟁을 촉발했다. 그 언어는 기관들, 상업 갤러리들, 심지어 학생들의 논문에까지 번져 갔다. 그들은 모두 이 세계적인 엘리트 언어가 지닌 힘을 인지했고, 자기도 볼 가치가 있는 것에 관해 들을 가치가 있는 말을 하기 위해 그 언어를 채택했다. 이것은 유동적이고 최신 동향에 민감한 국제 문화 중개인들의 언어, 미술사학자이자 비평가인 스벤 뤼티켄Sven Lütticken의 표현으로는 '지식인의 카피라이팅'이다.

국제 예술 영어의 가장 두드러진 특징은 그 뜻을 알 수 없다는 것이다. 그 때문에 그 언어를 유창하게 구사하지 못하는 사람들은 자신이 내리는 평가는 충분한 교육을 바탕으로 나온 게 아니므로 확신할 수 없다고 생각할지도 모른다. 평가를 내리려면 그 언어를 이해해야만 한다고 생각할 수도 있다. 그러나 지금 나는 여러분에게 꼭 말하고 싶다. 전혀 그럴 필요 없다고 말이다.

도대체 기준이란 게
있기나 한 건가

어떤 예술 작품을 평가하려면 그 전에 그 작품을 완전히 '이해'해야만 한다는 그런 느낌은 개념예술을 대할 때 특히 더 강해진다. 개념예술 작품들은 아이디어들이 풀려나오도록 유도하는 지원 시스템 내지 무대장치에 지나지 않는 경우가 많다. 그런 작품을 미적인 잣대로 평가하는 것은 부적절해 보인다. 타자로 친 텍스트가 담긴 종이, 작은 흑백사진, 나뭇조각과 끈과 테이프로 만든 물건 등으로 이루어진 개념예술은 1970년대에 일어난 수수하고 겸손한 일련의 움직임이었던 것 같다. 그러나 우리가 목격한 1990년대 버전의 개념예술은 광고 에이전시를 거친 것처럼 보였다(몇몇 경우에는 실제로도 그랬다). 더 섹시하고 더 웃기고 더 컸으며, 무엇보다 중요한 점은 더 잘 팔렸다는 사실이다.

1960년대 팝아트는 소비주의를 미술에 접목시킨 것이지만, 그래도 여전히 어떤 면에서는 전통적인 예술처럼 보였다. 오늘날에는 데이미언 허스트, 제프 쿤스, 무라카미 다카시 등 헤드라인을 장식하는 예술가들에 의해 새로운 예술 브랜드가 하나 생겨났는데 그 특징은 호사스러운 마무리, 이해하기 쉬

운 형상, 터무니없는 가격이다. 이런 예술품들은 소비재가 맞다. 이런 예술가들은 부끄러운 기색 하나 없이 소비주의를 한껏 포용하고 직원을 있는 대로 고용한다. 무라카미 다카시村上隆는 조수가 100명이 넘는다. 그는 로스앤젤레스의 현대 미술관에서 대규모 전시회를 열었는데, 전시회의 일환으로 그 갤러리 안에 루이뷔통 판매대를 설치하고 핸드백을 팔았다. 그는 이를 뒤샹의 소변기를 자기 버전으로 해석한 것이라고 말했는데, 전시회에 실제 루이뷔통 매장을 포함시킴으로써 뒤샹

이 그의 '샘'으로 했던 것처럼 자신도 경계를 넘어섰다는 소리다. 그는 "맞아요. 나는 물건을 만들고 그걸 팔아요." 하고 말했다. 자기는 거리낄 게 전혀 없다는 거다.

(다른 한편으로 오늘날에는 예술가가 직접 손으로 만들지 않은 예술 작품을 거부하는 움직임도 있다. 그러나 그 반동으로 손으로 만든 것들이 과도한 물신화의 대상이 될 수도 있다. 때로 나는 핸드메이드의 기수로 불리기도 하지만 나는 그런 인물이 되고 싶지 않다. 지금 우리는 새로운 세상에 살고 있는데, 진짜라는 개념이나 공예가가 만든 유일무이한 것이라는 개념, 그것이 좋은 예술 작품을 판단하는 중요한 기준이라는 생각을 너무 내세우다 보면 지나친 집착이 될 수도 있다.)

비교적 소박한 재료로 소비재 상품을 모방했던 팝아트와 달리 제프 쿤스Jeff Koons는 비싼 재료를 쓰고 대단히 공을 들인 마무리를 보여 준다. 고가의 사치품처럼 말이다. 나는 쿤스의 '공기 주입식' 금속 조각품들을 마치 자동차를 평가하듯이 평가하고 있는 나 자신을 발견하고는 한다. 역설적이게도 다수의 벼락부자 수집가들은 예술품을 사는 것을 페라리나 핸드백을 사는 것과 비슷한 일로 여긴다. 은행들도 예술이 견고한 자산군이라는 점을 잘 알고 있다. 심지어 그들은 금고에 예술품을 위한 작은 공간도 따로 마련해 두고 있다. 은행들은 당신의

은Silver과 와인Wine과 예술품Art과 금Gold을 흔쾌히 관리해 줄 것이다(이미 SWAG라고 그것들을 아우르는 두문자어도 있다).

이 모든 것은 우리를 다시 질에 관한 질문, 곧 오늘날 만들어지는 예술에 대한 우리의 평가 기준에 대한 질문으로 데려온다. 만약 어떤 예술가가 만화 등장인물의 모형과 구별되지 않는 무언가를 전시한다면 우리는 그것을 예술품으로 평가해야 할까, 아니면 단지 제품으로 평가해야 할까? 나는 갤러리에 가서 종종 이런 질문을 던진다. '나라면 어떤 작품을 집으로 가져갈까?' 그런데 그런 질문 던지기는 예술을 평가하는 방식인 걸까, 아니면 그저 판타지 쇼핑에 지나지 않는 걸까?

역시 1990년대 중반 이후로 점점 더 널리 퍼졌고, 평가 방법에 관해 더 많은 질문을 제기하게 만든 또 하나의 예술 유형이 있다. 투박하게 '관계 미학' 또는 '참여미술'이라 불리는 유형으로, 그 예술을 질의 관점에서 평가하기란 실제로 매우 어렵다. 심지어 그게 예술로 보이지 않는 사람들도 많을 것이다. 그것은 군복을 입은 눈먼 사람 몇 명이 군중을 향해 섹스를 구걸하는 일일 수도 있다. 혹은 (이건 실제 예술 작품인데) 불법 이민자들이 갤러리에서 짝퉁 핸드백을 파는 일일 수도 있다. 또는 잠깐만 문을 여는 태국풍 카페일 수도 있다. 아마도 이런 종류의 예술 중 가장 잘 알려진 작품은 제러미 델

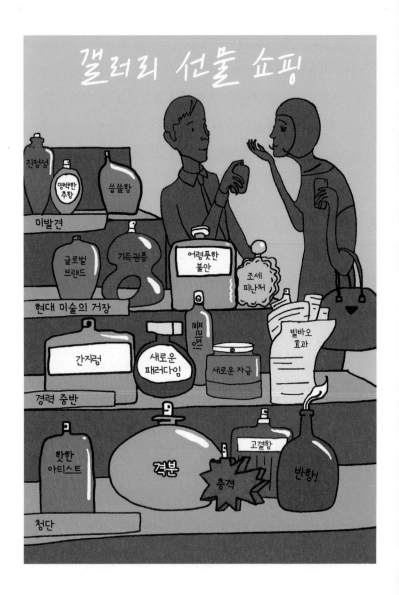

러Jeremy Deller의 〈오그리브 전투Battle of Orgreave〉일 것이다. 2001년에 델러가 잉글랜드 내전을 재현하는 모임인 밀봉단 Sealed Knot 사람들을 동원하여 1984년에 있었던 유명한 광부들의 노동 쟁의를 재현한 것이다.

이제는 '질'이라는 개념 전체가 대단히 논쟁적인 단어로 보인다. 마치 무언가가 아주 좋다고 말하면 엘리트의 언어에 포섭되기라도 하는 것처럼 말이다. 참여미술의 스타 토마스 히르시혼Thomas Hirschhorn은 2013년 여름에 브롱크스의 저소득층 주택단지에서 그 마을 사람들의 힘을 모아 합판으로 임시 도서관과 워크숍 무대와 라운지를 건설하는 〈그람시 기념물Gramsci Monument〉 프로젝트를 진행했다. 그는 이렇게 말한다. "질, 아니야! 에너지, 맞아!"

이 말에 나는 궁금해진다. 여기서 말하는 에너지는 누구의 에너지일까? 앞에서 썼듯이 관객을 참여시켜 본 내 경험에 따르면 관객 참여는 이끌어 낼 수 있을지 없을지 확신할 수 없다. 만약 질이라는 것이 엘리트주의의 기미를 풍기는 것이라면, 노동자들은 어떤 형식의 예술을 해야 하는 걸까? 그리고 만약 누군가 기계적인 과정으로 일련의 똑같은 예술 작품들을 찍어 낸다면, 그것들은 그가 바라는 대로 서로 동일하게 높은 질을 유지하는 걸까, 아닐까?

참여미술을 하는 예술가들이 미적인 평가를 체제에 동조하는 것이라며 거부한다면, 그들의 작업이 에너지가 넘치든 말든 좋은 작업인지 아닌지를 우리는 어떤 기준에 따라 판단해야 하는 걸까? 만약 당신이 그들의 작품을 보고서 "아, 이거 따분하네!" 하고 말한다면, 그들은 "당신에게는 이것을 이해하기에 적합한 언어가 없군요!"라고 말할 것이다. 그들의 작업들은 상당수가 정치적이다. 그러면 그것들은 현 정부의 예술 정책이나 사회사업과 동일한 범주에 있는 걸까? 그렇다면 그것을 정부 정책에 견주어 평가해야 하나? 아니면 얼마나 윤리적인가로 평가해야 하나? 그도 아니면 참여를 아주 잘 이끌어 내는 리얼리티 쇼에 견주어 평가해야 하나?

다른 예술에 비해 이런 예술은 대체로 상품화되는 것에 의도적으로 저항하기 때문에 시장을 통한 경험적 입증도 받을 수 없다. 따라서 평론가들과 기관들의 입장에 최우선으로 의지하는데, 많은 경우 그런 기관들은 그 프로젝트들에 장소와 돈을 제공하기도 한다. 그리고 참여미술을 포함한 동시대 미술은 지금 만들어지고 있는 중이기 때문에 그중 대부분은 쓰레기로 전락할 운명이다. 시장이 없다면 많은 동시대 미술의 가치를 입증하는 일은 사실상 인기에 맡겨진다. 그리고 물론 우리는 인기가 어디로 이어질지 알고 있다(모를까?). 민주

주의는 취향이 후지기 때문이다.

지금까지 내가 하려 한 일은 우리가 전 세계의 미술관과 갤러리에서 보는 예술 작품들이 어떻게 거기에 가게 되었는지, 어떻게 해서 결국 좋은 작품으로 여겨지게 되었는지를 설명하는 것이었다. 예술계는 내게 살짝 두려운 세상이다. 나의 지적 수준은 중간 정도에 지나지 않기 때문이다. 훌륭한 취향이라는 관념은 하나의 부족 내부에서 작동한다. 예술계라는 부족은 자신들만의 가치 체계를 갖고 있고, 그것은 더 민주적이고 더 광범위한 관객들의 가치들과 꼭 일치하지는 않는다. 그러나 나는 우리가 예술에 다가갈 때 어떤 시스템을 다소간이라도 받아들인다고 생각한다. 그건 예술 작품을 미술관이든 갤러리든 그 밖의 또 다른 어디로든 데려다 놓는 시스템이다. 만약 갤러리들에 걸릴 예술 작품을 대중이 선택했다면 지금과 같은 작품들이 걸려 있을까?

알란 베넷이 내셔널 갤러리의 이사로 있을 때 말했듯이 미술관 밖에다가 "모두 다 좋아할 필요는 없습니다."라는 표지판을 설치해야 한다.

예 술 의 경 계 선 때 리 기

무엇이 예술로 간주되는가? 우리는 무엇이든 예술이
될 수 있는 시대에 살고 있지만 그렇다고 모든 것이
예술의 자격을 갖춘 것은 아니다.

무언가를 만들고 싶고 자신을 표현하고 싶은 욕망이 있는 사람
들은 결국 동시대 예술이라는 이상한 세계에서 활동하는 자신
을 발견하게 될지도 모른다. 그런데 그 세계에 들어왔다면 당
신은 무엇을 만들 셈인가? 예술계에서 '예술이란 무엇인가?'
라고 물을 때 감수해야 하는 것들이 있다. 그건 그 세계에 지
적으로 깊이 뿌리내린 이들이 어이없다는 듯 눈을 굴리는 반
응일 수도 있고, 그들이 뿜어내는 적의일 수도 있다.

그 세계의 사람들 중에는 예술가로 사는 것은 궁극적 자
유를 누리는 것이라고 생각하고 싶어 하는 이들이 많다. 이

런 사람들에게는 경계선이란 것이 존재한다는 발상이 저주스럽게 여겨질지도 모른다. 과거의 예술가들은 역사 속 그들의 시대에 꼼짝없이 묶여 있었지만, 현재 우리는 탈역사적 예술의 시대에 살고 있고 이 시대에는 무엇이든 예술이 될 수 있다. 하지만 그렇다고 모든 것이 다 예술은 아니다. 경계가 없는 이 시대에 나는 그 어느 때보다 경계들의 가능성에 더 매혹을 느낀다.

예술과 예술가에 관한 사전들에는 종종 '예술'과 '예술가'의 정의가 누락되어 있다. 나는 내가 예술가이며 내가 하는 일이 예술이라는 것은 충분히 확신하지만, 내가 속한 세계에서 만나는 사람들과 활동들 중에는 흔쾌히 예술가와 예술로서 정의하기에 마뜩지 않은 경우가 종종 있다. 사람들이 자신이 하는 일이 예술로 정의되기를 원하는 것은 그 정의에 따라 붙는 지위 (그리고 종종 그 결과로서 생기는 경제적 혜택) 때문인 경우가 많다고 나는 느낀다.

그러므로 예술일 수 없는 게 어떤 것인지 단언하는 것은 꽤 만만치 않은 일이다. 오늘날에는 그 경계선들이 끊임없이 이동한다. 우리는 예술의 탈역사적 상태, 무엇이든 허용되는 상태에 있다. 그러나 예술의 한계들이 더 유연하고 더 흐릿해졌을 뿐, 예술일 수 있는 것과 예술일 수 없는 것을 가르는 경

계선들은 여전히 존재한다. 비록 내가 진심으로 무엇이든 예술이 될 수 있다고 믿으며 그러한 지적인 발상과 함께하면서 큰 행복을 느끼더라도, 나는 그 경계선들이 형식적인 것이라고는 생각하지 않는다. 나는 현재의 경계선들은 사회적 경계선, 부족적 경계선, 철학적 경계선이라고 생각하며, 어쩌면 재정적 경계선도 있을지 모른다.

언젠가 택시를 타고 런던 서부를 지난 적이 있는데, 어느 교차점을 지날 때 기사가 예전에 그곳에서 끔찍한 살인 사건이 있었다고 말했다. 그가 그 사실을 알고 있는 이유는 자신이 어떤 '지식'을 배울 때 강사가 수강생들의 기억을 도우려고 중요한 참조점들과 연관시킬 긴장감 넘치는 정보의 단편들을 제시했기 때문이라고 했다. 기억과 이해는 순수하게 지적이기만 한 과정이 아니다. 그것들은 상당히 정서적인 것이기도 하다.

내가 지적인 기억과 정서적 기억이라는 개념을 소개하는 이유는 예술일 수 있는 것의 경계선들에 대한 지적 이해와 정서적 이해가 다소 일치하지 않기 때문이다. 무엇이 새롭게 이뤄졌는지를 머리로 이해하는 것은 순식간에도 가능하다. 하지만 정서적 수준에서 큰 변화를 충분히 이해하는 데는 몇 년, 심지어 몇 세대가 걸릴 수도 있다.

이 장의 제목인 '예술의 경계선 때리기'는 아직 정확한 지

도가 등장하기 전인 오랜 옛날 앵글로색슨 시대부터 행해지던 옛 의식에서 따온 것이다. 한 교구에서 모든 교구민에게 자기네 교구의 경계선이 어디인지 알리고자 할 때면, 사제 한 사람이 젊고 늙은 교구민들과 함께 교구의 가장자리를 따라 걸으며 그 장소에 관한 지식을 전달했다. 그들은 매우 의례적인 방식으로 그 경계선들을 따라 행진하다가 중요한 지점이나 표석에 이르면 소년들을 채찍으로 때렸다.* 그들에게 정확한 위치에 대한 강렬한 정서적 기억을 남기기 위해서였다. 사람이 기억하는 방식이 그렇기 때문이다. 정서적 기억은 매우 강렬하다.

그래서 나도 여러분과 함께 예술계의 가장자리를 샅샅이 훑고 다니면서 주요한 경계 표석이 있는 지점을 여러분이 잘 기억하도록 따끔한 채찍질을 몇 대 해 줄 셈이다.

아직 해결되지 않았으며, 우리가 경계선을 따라 걷는 동안 여러분이 뇌리 한쪽에 계속 품고 있어야 하는 부수적인 질문이 하나 있다. 그것은 '왜 어떤 사람들은 무엇이든 자기가 하

* 유튜브에서 Beating the Bounds를 검색해 보면 실제 그 의식 장면을 볼 수 있다. 남녀노소 주민들이 아주 긴 버드나무 가지로 된 장대를 들고 줄지어 가다가 표석이 나오면 장대로 표석을 때린다. 과거에는 아이들을 때린 관습도 있었는지 모르지만 1936년과 2008년의 행사에서는 그런 모습이 보이지 않는다.

는 일은 다 예술로 여겨지기를 바라는가?'다. 이유는 아주 많을 테지만 가장 명백한 이유는 그들이 예술가이기 때문이다. "그게 내가 하는 일이니까!" 어쩌면 그들은 무언가를 할 그럴듯한 핑계를 원하는 것뿐인지도 모른다. "나 그거 정말 하고 싶은데, 그걸 예술이라고 부르자."라는 식인 경우도 아주 많으니까. 물론 자기가 하는 활동이 예술로 불리기를 원하는 매우 강력한 이유 중에는 경제적인 것도 있다. 미술 시장에는 엄청난 거액이(2013년에는 660억 달러였다) 출렁대고 있으니 말이다. 그건 자기가 하는 일을 예술이라고 부를 꽤 멋진 동기다.

그가 예술이라고 불렀을 때 그것은 예술이 되었다

아이들에게 '예술'이 뭐냐고 물으면 아마도 '소묘, 회화, 조각'이라고 대답할 것이다(런던 북부 중산층의 유난히 똑똑한 척하는 건방진 녀석이라면 행위예술이니 뭐니 하는 답을 내놓을 수도 있겠지만). 나는 지적으로는 이것이 예술에 대한 매우 협소한 정의라는 것을 알지만, 감정적으로는 그런 어린이의 예술관에 여전히 큰 애착을 갖고 있다. 나는 소묘와 회화와 조각이 예술이

라고 생각하며 자랐고, 지금 내가 사랑하는 예술도 모두 상당히 전통적인 것들이다. 점점 더 범위가 확장되는 예술 영역에 지적으로 참여하고 그 가치를 음미할 수는 있지만, 그래도 여전히 나는 옛 정의에 더 애착을 느낀다.

다시 말해서 시각적 매체인 미술로서, 주로 예술가가 직접 손으로 만든 것이며, 만들기에도 보기에도 남들에게 보여주기에도 즐거운 그런 예술 말이다. 이런 정의는 예술사의 어느 시기를 대상으로 하든, 좀 거칠기는 해도 그 질문에 답하는 괜찮은 출발점이었다.

고대 그리스인들에게는 우리가 '순수 미술'이라고 부르는 것을 지칭할 단어가 없었다. 무엇이 명예로운 (인문) 예술이고 무엇이 명예롭지 않은 (지저분한) 예술인지에 대해 속물적인 태도를 갖고 있던 로마인들은, 전자에는 수사학이나 음악 등을 포함시키고 후자에는 고된 노동과 지저분하게 어지르는 과정이 필요한 조각이나 회화를 포함시켰다.

순수 미술이라는 개념은 지금과 비교적 가까운 과거에 구상되었다. 사람들은 선사시대부터 벽에 그림을 그리고 조각상을 만들었지만, 그것을 우리가 예술(미술관이나 갤러리에 걸릴 수도 있는 특권적 지위를 지닌 무엇)이라고 이해하는 특별한 활동으로 의미를 제한한 것은 그렇게 오래된 일이 아니다. 예술

사가 한스 벨팅Hans Belting은 우리가 이해하고 있는 예술이라는 개념은 1400년경에 처음 등장했다고 생각했다.

그 시기 즈음부터 이런 예술 개념이 널리 사용되고 다듬어져 왔고 우리는 그것을 당연한 것으로 받아들였다. '그래. 그런 게 예술이지, 그게 예술이야.' 하는 식으로 말이다. 19세기 중후반에 모더니즘이란 것이 등장하기 전까지는 그랬다. 그때부터 사람들은 예술이 무엇인지, 자기가 하고 있는 그 일이 무엇인지 질문하기 시작했다. 사람들과 예술가들이 예술의 본질을 묻는 지극히 자의식적인 그 과정은 긴 이행기를 거쳤고, 그러다가 1910년대에 뒤샹이 등장해 무엇이든 예술이 될 수 있다는 유명한 명제를 내놓았다.

그래도 전통적 예술 개념은 여전히 남아 머물고 있다. 구글 지도에서 '관심 대상: 아트 갤러리'로 검색하면 갤러리들이 있는 위치를 보여 주는 기호들이 화가의 팔레트처럼 얼룩덜룩하게 표시된다.

2000년에 한 예술 전문가 단체가 실시한 투표에서 20세기의 가장 영향력 있는 예술가로 마르셀 뒤샹이 선정됐다. 뒤샹이 말한 예술이란 무엇일까? 그가 제시한 레디메이드ready-made라는 개념, 다시 말해서 소변기든 병 건조대든 무언가를 고르는 행위만으로도 단숨에 그것을 예술이라고 천명할 수

있다는 발상은 예술가들의 가능성을 폭발적으로 증가시켰다. 이제는 무언가가 예술 작품인지 아닌지 분간하려면 누군가가 그것을 예술이라고 말하는지 아닌지만 알면 된다. 나는 이것이 상당히 오만한 주장 같다. 뒤샹이 무언가를 보고 예술이라고 말하는 건 뭐 그의 자유지만, 나는 그의 생각에 격렬하게 반대한 사람들이 많았을 거라고, 심지어 그의 동료 예술가들 중에서도 그랬을 거라고 확신한다. 그의 정의는 독재적이다. 뒤샹의 아이디어가 실제로 작동하기까지는 다른 사람들, (이 표현이 괜찮다면) 의사진행에 필요한 정족수만큼이 그에게 동의해야만 했다. 그리고 그 일에는 어느 정도 시간이 걸렸다.

모든 것이 예술이 될 수 있다고 결정했을 때, 뒤샹은 소변기를 하나 구해다가 갤러리에 가져다 놓았다. 거기에는 기이한 생존의 이야기가 전해져 온다. 1917년에 뒤샹이 어느 독립예술 전시회에 가져다 놓았던 원본 소변기는 전시회 얼마 후 파괴되었다. 누군가 그 소변기가 전시된 모습을 흐릿한 사진으로 촬영해서 남겨 둔 것이 천만다행이었다. 그러지 않았다면 그 소변기는 미술사에서 이토록 대단한 영향력을 행사하지도, 그토록 중요한 순간으로 기록되지도 못했을 것이다.

아무튼 나는 그저 무언가를 가리키면서 '이건 예술이야!'라고 말하는 행위를 무척 오만하다고 생각한다. 그것은 어떻

게든 지적인 측면에서 예술을 보는 관념이며, 꽤 웃긴 짓이기도 하다.

그렇게 100년쯤 지난 지금, 예술에 대한 뒤샹의 영향력과 지적 추구로서의 예술에 방점을 두는 그의 태도는 예술의 정의를 둘러싼 다른 논쟁들도 촉발시키고 있다. 최근 거리예술가 뱅크시Banksy는 뒤샹식 권력을 기발하게 뒤틀며 그 논쟁 속으로 들어갔다. 그는 어린이 노동자가 재봉틀로 영국 국기를 박고 있는 장면을 런던 북부 소재 파운들랜드 잡화점의 한 매장 외벽에 벽화로 그렸는데(이는 그가 여왕의 즉위 60주년에 부친 작품이기도 하다) 얼마 후 누군가 그 그림을 조심스럽게 떼어서 경매장에 내놓았다. 뱅크시는 벽에서 떼어졌기 때문에 그것은 더 이상 자신의 작품이 아니라고 선언했다. 어떤 대상을 자신의 예술이 아니라고 재정의하는 예술적 허용을 구사한 것이다. 나도 이를 한층 더 밀고 나가 내가 좋아하지 않는 것들은 다 예술이 아니라고 선언할 수 있는 힘을 가졌으면 좋겠다. 그런 힘이 있다면 얼마나 좋을까.

나는 무언가를 예술 작품이라고 선언하는 예술가의 권력이 어떤 식으로든 도전받는 걸 보면 기분이 좋다. 2000년에 버밍엄 시립 박물관과 미술관을 방문한 한 무리의 초등학생들이 선반 위에 사탕 같은 게 있는 걸 보고는 그걸 먹어 버렸

다. 그런데 그것은 사실 그레이엄 페이건Graham Fagen이라는 예술가의 작품이었다. 하지만 그것들이 사탕인 것도 사실이었다. 아이들이 옳았다! 그건 부인할 수 없다.

　　시인 W. H. 오든W. H. Auden은 침대에 누울 때 무거운 담요를 덮는 걸 좋아했다(깃털이 든 누비이불 같은 건 질색했을 것이다). 언젠가 그는 집에서 침대 위에서 덮을 담요가 충분하지 않다는 걸 깨달았다. 그래서 벽에 걸린 액자 안에 있는 그림을 꺼내 침대 위에 덮었다. 나는 오든이 그림을 가져다가 기

능적으로 사용했다는 사실이 정말 마음에 든다.

예술이 더 이상 예술이 아니게 되는 또 하나의 방식은 어마어마하게 유명해지는 것이다. 〈모나리자〉를 보러 가는 건 유명인을 보러 가는 일과 비슷한 거다. 사람들은 그저 그 그림 앞에 있는 자기 모습을 사진에 담고 싶을 뿐이다. 나는 〈모나리자〉가 도무지 예술로 보이지 않는다. 이와 비슷한 방식으로 예술이 예술로 보이지 않게 하는 게 또 있는데, 그건 어떤 그림을 보면서 '맙소사, 2억 5천만 달러짜리잖아!' 하고 생각하는 그런 반응이다.

예술 하고
앉아 있네

사람들은 뒤샹의 발상, 그러니까 무엇이든 자신이 예술이라고 결정한 것은 예술이 될 수 있다는 발상을 지적으로 만지작거리기는 했지만, 그 발상을 정말로 편안하게 다루기까지는 꽤 오랜 시간이 걸렸다. 입체주의, 미래주의, 초현실주의, 추상표현주의 같은 각종 주의들이 등장한 20세기 초반에는 전반적으로 전통적인 매체 안에서 형식과 내용의 혁신들을 만들어

내는 일에 집중했다. 입체파는 공간 재현에 관한 기존 관념들을 파괴했을지는 몰라도 주로 유화로써 그 일을 했다. 그리고 50년 후에도 미술사는 여전히 추상표현주의자들에 의해 주로 캔버스에 하는 붓질로써 탐색되고 있었다. 물론 예술가들이야 천성이 그러하니 온갖 기상천외한 실험들을 감행했지만, 그래도 뒤샹의 발상은 팝아티스트들이 그것을 전격 수용한 1960년대 이전까지는 제대로 된 열매를 맺지 못했다.

1961년에 화가 로버트 라우션버그Robert Rauschenberg는 아이리스 클러트라는 한 갤러리 주인의 초상화를 그려 달라는 요청을 받았다. 이 요청에 라우션버그는 의뢰인에게 다음 문구가 적힌 짧은 전보를 보냈다. **"이것은 아이리스 클러트의 초상화다. 내가 그렇다고 말했기 때문이다."** 그게 그의 작업물이었다. 그런데 그것은 뒤샹이 취한 냉정한 관찰자의 입장과는 다르다. 라우션버그는 자기 자신의 역할이 의미를 만드는 자, 창조자라고 주장한 것이기 때문이다.

예술의 개념을 논할 때 앤디 워홀Andy Warhol이 빠질 수 없다. 그가 만든 가장 흥미로운 예술 작품 가운데 브릴로 상자들이 있다. 그는 합판으로 브릴로* 상자와 크기와 모양이 똑

* 비누가 내장된 철수세미의 상품명.

같은 상자들을 만들고 상자 옆면에는 스텐실로 브릴로 로고를 새겨서 어느 모로 보나 실제 브릴로 상자와 똑같아 보이게 만들었다. 그러나 똑같은 것은 아니었다. 그것은 예술품인 브릴로 상자들이었다. 그가 이 작업을 했을 때 예술이라는 개념 전체가 거의 무너져 내렸다. 진짜 브릴로 상자와 예술품 브릴로 상자의 차이를 구별하는 것은 상당히 까다로운 일이었다.

이 일화에는 소소하지만 재미난 반전이 숨어 있다. 브릴로 상자의 그 매력적인 로고를 디자인한 사람이 추상표현주의 화가였다는 사실이다. 이로써 그 화가는 자신이 속한 예술 운동의 몰락에 여러 모로 기여한 셈이 되었다.

그리고 1960년대부터는 정말로, 진짜로 무엇이든 예술 작품이라고 선언되었다. 피에로 만초니Piero Manzoni는 자기 똥을 캔에 담고 무게를 달아 그 무게에 해당하는 금값을 받고 판 것으로 유명하다. 또 그는 〈세계의 기반The Base of the World〉이라는 작품도 만들었다. 그것은 벌판 한가운데에 커다란 금속 주추를 거꾸로 뒤집어 세워서 지구 전체를 자신의 예술 작품으로 만든 것이었다. 예술가들은 걷고, 자고, 권총 자살을 하고, 햇볕에 그을리며 자기 자신과 다른 사람들의 몸으로도 예술 작품을 만들었고, 풍경과 동물, 빛, 영화, 비디오로도 예술 작품을 만들었다. 심지어 도예도 예술이라고 선언되는 판국이다.

결국 예술은 늘어진 가방처럼 엄청나게 헐렁한 개념이 되었다.

예술이 가방이라면 어떤 종류의 가방일까 생각해 봤는데, 나는 그게 쓰레기통 안에 끼워 쓰는 녹색 싸구려 비닐봉투라는 생각이 든다. 쓰레기통에서 뽑아서 문밖에 내다 놓을 때마다 그 안에 든 쓰레기들이 카펫 위에 쏟아지지 않게 해 달라고 기도하게 되는 그런 비닐봉투 말이다. 예술은 바로 그런 종류의 가방이다. 그것은 놀라울 정도로 투과성이 좋고 반투명하며 불명료한 가방이 되었다.

나는 그 불명료함을 보여 주는 가장 좋은 예는 왕당파 테러리스트 마이클 스톤이 폭발 장치를 갖고서 스토몬트의 북아일랜드 의회로 돌진한 사건이라고 생각한다. 다행히 그는 체포되어 자폭이든 뭐든 뜻한 바를 실행하기 전에 저지되었다. 법정에서 그는 사람들을 위험에 빠뜨릴 의도는 없었고 그 모든 게 행위예술이었다고 말함으로써 자신의 행위를 별 일 아닌 것처럼 포장하려 했다. 나는 그 사건이, 테러 행위에 대한 그럴 듯한 변명으로 사용될 만큼 예술이 아름다움보다는 충격을 더 연상시키는 것이 되었음을 보여 주는 일이라고 생각한다.

이러한 전술은 근래에 들어 비교적 흔히 사용된다. 누군가 자기가 하고 싶은 일을 아무거나 그냥 해 버리고서는 어

떤 식으로든 거기에 명예를 덧붙이려고 예술이라고 선언하는 짓 말이다.

1998년에 리즈 대학 미술과 학생들 무리는 이 전술을 영리하게 패러디했다(적어도 나는 그게 패러디였길 바란다). 그들은 1천 파운드의 보조금을 받고 학년 말에 과제 전시회를 열었다. 그들이 제출한 전시물은 스페인의 코스타 델 솔 해변에서 휴가를 보내며 신나게 노는 자신들의 모습을 담은 사진과 휴가지의 기념품과 항공권 들이었다. 이 일은 당연히 분노를 샀고, 신문들은 이 사건을 1면에 보도했다. "미술과 학생들, 보조금으로 휴가를 보내고 그것을 예술이라 일컫다!" 나는 학

생들이 아주 재미난 걸 했다고 생각했다. 그런데 그 학생들이 날린 진짜 펀치는 그것이 꾸며 낸 일이라는 사실이었다. 보조금은 여전히 은행계좌에 남아 있었고, 햇볕에 탄 피부는 미용실에서 연출한 것이며, 그들이 간 해변은 잉글랜드의 스케그니스였다. 기념품들은 중고품 가게에서 산 것이었고 항공권도 가짜였다. 그 학생들은, 만약 모든 것이 예술이 될 수 있다면 예술이란 한심한 배설물일 뿐이며 뭐든 한 다음에 그걸 그냥 예술이라고 부르기만 하면 되는 것 아니겠냐고 생각하는 언론의 뒤통수를 보기 좋게 때렸다.

나는 그들이 1등급 학점을 받았을 거라 생각한다.

무언가를 예술이라는 틀에 집어넣는 것은 어떤 곤란한 상황에서든 쉽게 빠져나갈 수 있는 통행권을 얻는 일이자 일종의 선점이고, 다시는 기량 부족에 대해 비난받지 않을 권리를 갖는 일이 되었다.

어떤 사람들은 크게 실패할 수도 있는 일을 시작하면서 그 일을 '예술 프로젝트'라고 말한다. 그것은 배우 자레드 레토Jared Leto가 자신의 얼터너티브 록 밴드 활동을 (진지하게) 설명할 때나 작가 케이틀린 모란Caitlin Moran이 욕실 타일을 바꾸는 일을 (익살스럽게) 언급할 때 사용한 전술이다. 그녀는 말했다. "예술이라면 어떻게 해도 잘못한 거라고 할 수는 없

잖아요." 웃기는 말이긴 하지만 '예술 프로젝트'라는 게 이제
는 쓸모없고 서투른 아마추어 활동을 가리키는 상투어가 되
었다는 사실이 나를 슬프게 한다. 알다시피 텔레비전 프로그
램을 그리 잘 만들지 못하는 사람들이 종종 비디오 아티스트
가 되고, 히트곡을 낼 만큼 딱히 작곡 실력이 좋지 않은 사람
들이 아트 밴드를 만든다.

도대체,
예술이란 무엇일까

나는 지금 예술이란 개념이 이 지경이 된 데 마음이 상해서 괴
팍하게 굴고 있는 건지도 모르겠다. 나도 머리로는 예술이 모
든 것을 포용해야 하고 예술계가 똘똘 뭉쳐서 "그래, 우리가
하는 모든 건 정말 훌륭해."라고 말해야 한다는 걸 알고 있다.
사실, 예술이 무엇인지 생각하는 것은 그 생각을 하는 내내 나
자신이 지닌 전제들과 편견들에 의문을 던져야만 하는 일이
다. 그래서 나는 20세기 이전에나 통하던 고루하고 까다로운
예술가연하는 유형처럼 보이는 나 자신의 모습과 싸우고 있다.

　동시에 나는 여러 면에서 나 자신이 공예가로 가장한 개

념예술가라는 것을 깨닫고 있는 중이기도 하다. 나는 도예, 태 피스트리, 에칭 같은 전통적 기법들을 장난스럽고 역행적인 방식으로 사용한다. 그러나 나는 사람들이 내가 여자 옷을 차려입는 것이 내 예술의 일부라고 말할 때 그 말을 정정해 주는 걸 좋아한다. 최근에 한 비디오 아티스트가 내가 텔레비전에서 한 일련의 작업을 예술이라고 불렀다. 나는 대답했다. "아니요. 그건 텔레비전 방송일 뿐입니다. 난 텔레비전 방송의 가치를 염두에 두고 그걸 만들었어요."

예술의 정의와 관련된 경험을 통해 내가 알게 된 것이 있다. 그건 예술이 예술가가 행한 무엇이어야 한다든지 하는 형식적 경계선들이 아니라 취향과 관련한 경계선들을 중심으로 돌아간다는 사실이다. 나는 그게 속물성의 한 예라고 생각한다. "그래, 누구나 예술을 할 수 있고 그들이 하는 모든 게 예술이 될 수 있지."와 같이 세련되고 아량이 넓어 보이는 태도 밑에는 흥미롭게도 일종의 계급적 속물근성이 흐르고 있다. 어떤 예술은 다른 예술들보다 더 평등을 지향한다. 소변기 같은 것이 그러한데, 그걸 예술계로 들여오는 건 정말이지 급진적인 일이다. 그리고 상어. 상어를 갤러리에 가져다 놓는 것은 오, 맙소사, 정말 굉장한 일이다. 하지만 항아리는… 그건 그냥 공예 아닌가.

나는 내 전시회에 프로이트의 "작은 차이들의 나르시시즘"이라는 문구에서 따와 "작은 차이들의 허영"이라는 제목을 붙인 적이 있다. 프로이트는 사람들이 가장 싫어하는 사람은 자신과 거의 비슷한 사람이라는 점에 주목했다. 바로 그것이 도예와 공예에서 문제가 되는 점이다. 예술과 너무 가까운 것이다.

그리고 유사성에 대한 그와 같은 거부는 아마도 중급 교양인들을 우려하는 목소리의 저변에 깔려 있는지도 모른다. 예술의 세계에 모든 것을 포용하는 트렌드를 옹호하는 고급 교양인들은 그 트렌드에 반대한다는 죄목으로 중급 교양인들을 심판대에 세운다. 1960년대의 팝아트 이후로 예술계에서는 예술가들이 저급 교양인들의 힘을 빌려 자신들의 작업에 열의와 진정성을 더하는 것을 흡족하게 여겨 왔다. 그러나 중급 교양인들은 예술을 출세지향적인 것으로 보는 교외 부르주아지들과 한편이 되어 목소리를 내 왔다. 중급 교양인들의 핵심적인 특징이라면, 예술이란 무엇인가에 대한 어린아이들의 관념에 충실하다는 점일 것이다. 그러니까 그들은 예술은 그림이거나 조각이어야 하고, 최소한 너무 도전적인 것이어서는 안 된다고 생각하는 것이다. 중급 교양인들은 데이비드 호크니나 제프 쿤스를 좋아하고, 굳이 선택하라고 한다면 테

고급 교양　　중급 교양　　저급 교양

이트 모던에 커다란 태양을 걸었던 올라뷔르 엘리아손Ólafur Elíasson도 좋아할 것이다. 그러니 모든 것이 예술이기를 원하는 진취적인 사람들과 더 전통적인 정의의 예술을 원하는 사람들 사이에는 긴장이 감돌 수밖에.

　만약 당신이 동시대 예술을 최신 유행하는 일들이 벌어지는 젊고 생동감 넘치는 문화의 도심으로 보고 옛 거장들은 저 멀리 보이는 아름답고 그윽한 풍경이라고 생각한다면, 아마도 공예는 별장으로 가는 길에 통과하게 되는 교외 정도로

여길 것이다.

현대적으로 사고하는 쿨한 사람들은 이렇게 말할지도 모른다. "이봐요, 그레이슨, 편하게 생각해요. 당신은 예술이라고 정의되는 것들에 대해 왜 그렇게 까다로운 거예요?" 그들의 이해를 돕기 위해 내가 하고 있는 말의 취지를 요약하자면, 예술용 고글을 착용해야 할지 말아야 할지, 어떤 작품을 예술 작품으로 생각하고 느껴야 할지 말아야 할지, 그것에 예술적 가치를 부여할 수 있는지 아닌지를 구별할 수 있어야 한다는 것이다. 이런 맥락에서 철학자 조지 디키George Dickie는 예술 작품이란 "숙고와 감상의 대상이 될 후보"라고 말했다.

내가 대학에 다니던 1970년대 말 조너선 그린이라는 동료 학생은 예술의 정의를 민주주의에 맡기는 작업을 했다. 그는 금속 상자를 하나 만들고 거기에 "이것은 예술입니까?"라는 질문을 썼다. 그 밑에는 '예'와 '아니오'라고 표시된 버튼들이 계수기와 연결되어 있었다. 관객은 투표를 할 수 있었고, 그것이 예술인지 아닌지는 그 상자가 어디에 있으며 누가 그것을 보았는지에 따라 결정되었다. 어떻게 보면 그의 시도는 그 문제 전체를 완벽하게 구현한 셈이었다. 단, 마지막 결정권은 대개 전문가들에게 있으며, 전반적으로 민주주의는 상당히 보수적이고 시각적 아름다움과 미적 감각을 원한다는

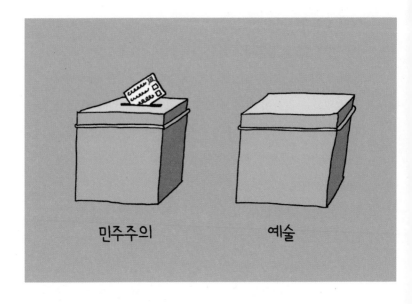

민주주의 예술

점만 빼면 말이다.

어떤 것이 예술이 될 수 있는지 여부를 결정할 때 더욱 중시되는 기준은 '그것이 예술의 맥락 속에 있는가?'이다. 즉 그것이 전시회에 전시되었거나 주추 위에 세워졌냐는 것이다. 철학자 아서 단토Arthur Danto는 예술 작품이란 무언가에 관한 것이며, 관점과 스타일을 갖추고 있고, 수사적 생략을 사용한다고, 즉 공백을 메우도록 관객을 이끌어 들인다고 말했다. 예술 작품은 단순히 거기 존재하는 것이 아니고, 그것과 미주한

사람이 그것에 반응해야만 하는 것이다. 그런데 단토는 예술은 예술사적 맥락을 필요로 한다는 말도 했다. 이는 예술에 대한 제도적 정의다. 예술 작품은 당신이 예술을 발견할 만한 맥락 속에 있을 필요가 있다. 뒤샹이 그 소변기를 화장실 벽에 붙여 두었다면 그가 거둔 것과 동일한 효과를 내지 못했을 것이다.

이쯤 되면 '대체 누가 무언가를 미술관에 걸릴 만한 예술 작품으로 간주할지 말지를 결정하는가?'라는 질문으로 다시 돌아온다. 예술가가 어떤 대상을 예술이라고 이미 선언했다면, 뒤샹의 정의에 따라 그것은 분명 예술일 것이다. 그러나 만약 큐레이터나 비평가가 예술가가 만들지 않은 물건을 선택하여 미술관에 놓아둔다면? 그렇다면 그것은 예술일까?

예술 작품이 아닌 물건들을 가치 있는 고급 예술 작품으로 탈바꿈시키는 예술가의 주술적 힘을 이제는 큐레이터들도 행사하고 있다. 순수 미술 갤러리는, 예술처럼 보이고 느껴지지만 엄밀하게 정의하자면 다른 범주에 속하는 (사진이나 비디오나 어쩌면 항아리까지도) 대상들을 곧잘 끌어들이는 경향이 있다.

지금까지 무엇이 예술과 예술 아닌 것을 가르는 경계선인가에 관해 가능한 모든 것을 살펴보았다. 이제 나는 여러분을 데리고 나만의 예술 경계선 때리기에 나서고자 한다. 그리

고 나는 이 세계를 훑고 다니는 동안 중요한 표석들이 나타나면 여러분에게 그 사실을 일깨워 줄 채찍도 가지고 있다. 또 내가 고안한 몇 가지 간단한 테스트를 이용해 여러분은 자신이 보고 있는 게 진짜 예술 작품인지 그저 오래된 쓰레기인지를 분별할 수 있게 될 것이다.

예술과 예술 아닌 것을 가르는 여덟 가지 경계

예술의 경계선을 훑으며 제일 먼저 살펴볼 표석은 이거다. '**그것은 갤러리에 혹은 예술의 맥락 속에 있는가?**'

철썩!

뒤샹의 소변기 말인데, 그는 그걸 배수관에 연결해 놓을 수도 있었다. 하지만 그러지 않고 갤러리에 가져다 놓았다. 철물점에 가서 소변기를 하나 산 다음 그것을 갤러리로 가져가 주추 위에 올려놓은 것이다.

터너 상 수상자인 키스 타이슨Keith Tyson은 언젠가, 이미 갤러리에 있는 물건들을 그 스스로 '마법적 활성화'라고 부르는 자신의 힘을 써서 예술 작품으로 탈바꿈시킨 적이 있다. 이를테면 전등 스위치를 보고는 '묵시록적 스위치'라고 부르고, 전구를 보고는 '인식의 전구'라고 부르는 식이다. 그는 자신이 예술가로서 지닌, 사물들을 예술로 지정할 수 있는 힘을 사용한 것이지만, 그것은 예술의 맥락 안에서 행해진 일이었다.

이 예술의 맥락이란 꽤 막강한 것일 수 있지만, 어떤 예술 작품에 대해서는 상당히 시시한 평계일 수도 있다. 만약

내가 세상에서 가장 아름다운 차, 이를테면 아름다운 빈티지 페라리를 갖고 있는데 그것을 갤러리에 가져다 놓고 "이제 이것은 예술 작품이다!"라고 선언한다면 어떨까? 사랑스러운 차이기는 하겠지만 예술 작품으로서는 아주 시시할 것이다. 이런 일은 예술계에서 많이 일어난다. 나는 이를 '빌려온 중요성'이라 부른다. 이 관점에서 여러분은 어느 전시회를 둘러보면서 이렇게 말할 수 있다. "아, 난 이 정치적 의미가 정말 마음에 들어. 정곡을 찌른 정치적 메시지야. 저런 건 표현할 필요가 있지. 그런데 예술로는 쓰레기야." 혹은 "저거 정말 재밌다. 하지만 예술로는 쓰레기야."

이렇게 갤러리 맥락을 따지는 건 좋은 테스트 방법이기는 하지만 단지 출발점에 지나지 않는다.

두 번째 경계표석은 **'그것은 다른 무언가의 따분한 버전인가?'**다.

나는 이를 '오페라 농담 현상'이라 부른다. 오페라를 보

러 가는 건 음악과 색채와 의상과 드라마를 보러 가는 것이지 농담을 들으러 가는 건 아니다. 물론 오페라에서도 때로는 농담을 할 때도 있고 그러면 모든 관객이 배꼽을 잡고 웃기도 하지만, 그 농담들은 사실 정말 형편없는 농담들이다. 때때로 나는 무언가를 예술로 정의하는 것 중 하나가 그것이 상당히 따분하다는 점이 아닐까, 하고 생각한다. 거기에는 오락의 가치도 즐거움도 없다.

이 시대에는 어떤 예술 작품을 묘사할 때 '장식적decorative' 이라는 말을 썼다면 그 작품을 최고로 모욕한 거라고 보는 경향이 있는데, 사실 장식적 성격은 매우 고상한 것이다. 그리고 예술은 즐길 수 있는 게 아니라는 관념도 틀렸다.

레프 톨스토이는 말했다. "예술을 정확하게 정의하기 위해 제일 먼저 해야 할 일은 예술을 즐거움의 수단으로 여기는 것을 그만두고 인간 삶의 조건 중 하나로 여기는 것이다." 나는 우리의 톨스토이가 비디오 아트를 보러 갔을 거라고는 생각하지 않지만, 그래도 그의 언급은 비디오 아트를 보기 위해 전시실에서 한도 끝도 없이 서 있거나 우아하지만 불편한 벤치에 앉아 있어야만 하는 일에 대한 것일 수도 있다. 크리스천 마클리Christian Marclay라는 비디오 아티스트는 〈시계The Clock〉*라는 놀랍도록 영리하고 탁월한 작품을 만들어 냈다.

여러분도 기회가 있다면 이 비디오 아트 걸작을 꼭 보기 바란다. 그는 감상용 소파도 마련해 두었는데, 이 점도 호평을 받는 데 한몫했을 것이다.

세 번째 경계표석은 **'그것은 예술가가 만든 것인가?'**다.

철썩!

미술사가 에른스트 곰브리치Ernst Gombrich는 "예술 같은 것은 없다. 오직 예술가들이 있을 뿐."이라고 말했다. 그러니까 예술을 하려면 예술가여야만 하는 것이다.

코넬리아 파커Cornelia Parker라는 개념예술가가 1995년에 런던의 서펜타인 갤러리에서 전시회를 열었다. 전시물 중에는 배우 틸다 스윈튼과 함께한 것도 있었는데, 이 작품에서 틸다는 유리 상자 속에 누워 있었다. 작품 제목은 〈더 메이비 The Maybe〉였고, 틸다는 잠들어 있었다. 관객은 그 옆을 지나

* 영화와 텔레비전에서 시계가 등장하는 장면들, 또 드물지만 정확한 시간을 언급하는 장면들까지 모아 편집하여 만든 24시간짜리 몽타주 비디오. 실시간에 정확히 맞춰 연속 상영하여 그 자체가 하나의 '시계' 역할도 했다.

며 틸다의 콧구멍까지 들여다볼 정도로 그녀를 아주 가까이서 뜯어볼 수 있었다. 그건 아주 흥미로운 일이었으며 관객의 그런 행위 자체가 그 작품의 구성 요소이기도 했다. 2013년에 틸다 스윈튼은 이 전시를 다시 하기로 결정하고 뉴욕 현대 미술관에 유리 상자를 설치했다. 우리는 인스타그램과 SNS의 시대에 살고 있으므로 그 일은 대단한 관심을 불러일으켰다. 나는 이 일이 아주 흥미로웠다. 1995년에 그녀는 예술 작품이었지만 2013년에는 아닌 것 같다는 생각이 들었다. 그런데 그녀가 예술가인가? 그 두 번의 시도가 다른 거라면, 그건 두 번째 시도가 코넬리아 파커라는 예술가와 협업한 것이 아니었기 때문일까?

'그것은 예술가가 만든 것인가?' 같은 질문을 두고 이야기할 때 떠오르는 또 하나의 주제는 호주 원주민 예술 같은 것이다. 런던의 왕립 미술관에서 열린 "호주Australia" 전시회에 간 적이 있는데, 거기엔 호주 원주민의 예술 작품이 아주 많았다. 무척 아름답고 강렬한 물건들이었다. 그런데 그것들이 예술 작품일까? 호주 원주민들은 예부터 나무껍질에 그림을 그려 왔다. 그것은 원래 영혼의 지도로서 사람들이 주변의 자연과 사물, 그리고 우주와 맺는 관계를 보여 준다. 강렬한 물건들인 것은 맞지만 그 그림들이, 그리고 그와 동일한 정신에

서 최근에 그린 그림들이 동시대 예술인 걸까?

호주의 엘리자베스 듀락Elizabeth Durack이라는 백인 화가에 관한 기사를 본 기억이 난다. 80세 즈음 그녀는 에디 버럽Eddie Burrup이라는 가명으로 원주민 스타일의 그림을 그려 원주민 예술 전시회에 출품했다. 두 해쯤 뒤 듀락은 에디 버럽이 실은 자신임을 밝혔는데, 그에 뒤따라 격렬한 논란이 일어났다. 그녀가 원주민들의 특별한 타자성, 그러니까 그들은 예술가가 아니라는 사실을 차용했다는 사실 때문이었다.

그녀는 그들의 힘을 차용한 것이며, 그 점에 대해 사람들은 분노했다. 그런데 원주민 예술가들 역시 동시대 예술가의 힘을 빌렸다. 예술가가 아닌 그들의 그림에 언제부턴가 '예술'이라는 딱지가 붙어 있지 않은가. 하지만 그에 대해서 분노하는 사람은 없었다. 자신을 예술가로 인정하지 않는 사람이 만든 것이라면 그것은 예술일 수 있을까?

네 번째 경계표석은 **'사진'**이다. 문제가 많다.

철썩!

1990년대에는 전시회들 둘 중 하나는 사진 전시회인 것 같았다. 그런데 어떤 사진이 예술인지 아닌지는 어떻게 구분하는 걸까? 1990년대에 예술 사진을 분간하는 법은, 첫째 사진 속에서 아무도 미소 짓지 않을 것, 둘째 사진 속 인물들이 되도록 연극적인 태도로 거들먹거리고 있을 것이었다. 그러나 예술 사진임을 알려주는 더 중요한 포인트는 바로 사진의 크기였다. 당시에 예술 사진들은 엄청나게 컸는데, 그 큰 크기 때문에 그 사진들은 스냅사진이나 포토저널리즘보다는 회화와 더 비슷하게 보였다.

우리는 사진이 하늘에서 마치 하수처럼 우리 위로 쏟아져 내리는 시대에 살고 있다. 자 그렇다면 어떤 사진이 예술 사진인지 아닌지 어떻게 구분하겠는가? 음… 어쩌면 아직도 사진 속 사람들이 미소를 짓고 있는지 아닌지만 확인하면 될지도 모르겠다. 미소 짓고 있다면 그건 아마 예술 사진이 아닐 거다. 아, 그리고 이렇게 물어 봐도 된다. 이 이미지가 많은 의미를 뿜어내고 있나요, 라고.

나는 아주 유명하고 탁월한 사진가 마틴 파Martin Parr에게 다른 종류의 사진들과 구분되는 예술 사진의 정의를 알려줄 수 있냐고 물었다. 그는 거의 농담처럼 이렇게 말했다. "흠, 2미터가 넘고 가격이 다섯 자릿수가 넘는 거요."

곰곰 생각해 보니 그건 실제로 아주 정확한 정의 같았다. 안드레아스 구르스키Andreas Gursky 같은 유명한 사진가들은 그렇게 거대한 사진을 만드는데, 그중에는 가로 4미터 세로 2미터나 되는 것도 있다. 구르스키가 촬영한 라인강 사진의 가격은 역대 모든 사진 중 가장 비싼 450만 달러다.

이 점은 우리를 또 다른 흥미로운 경계표석으로 이끈다. 그것은 사진뿐 아니라 다른 예술 작품들에도 적용되는 것으

로 바로 **'한정판 검증법'**이라는 것이다.

철썩!

구르스키 사진의 가격이 450만 달러나 된 이유는, 그것이 다섯 점 중 하나이고 나머지 네 점은 이미 미술관 소장품이 되어서 더 이상은 손에 넣을 수 없기 때문이다. 그것은 시장에 남아 있는 유일한 사진이고 바로 그 때문에 가격이 그렇게나 높아졌다. 이는 한정판이라는 요인이 작동하는 방식을 정확히 보여주는 예다. 그러니 만약 무언가가 끝없이 찍혀 나오는 것 중 하나라면 그것은 예술 작품으로서의 자격 조건을 조금씩 내다 버리고 있는 셈이다.

웃기게 들릴 수도 있는 또 하나의 검증법은 내가 **'핸드백과 힙스터 테스트'**라고 부르는 것이다.

철썩!

사람들이 주위에 둘러서서 쳐다보고 있다는 사실을 제외하면 그것이 예술 작품인지 아닌지 분간할 방법이 없는 경우도 꽤 많다. 수염을 기르고 안경을 쓰고 싱글스피드 자전거를 끌고 온 사람들이나 커다랗고 멋진 핸드백을 든 특권층 사모님들이 무언가를 쳐다보면서 자기가 보고 있는 것 때문에 뭔가 어리둥절해하거나 혼란스럽다는 표정을 짓고 있다면, 그것은 아마 예술 작품일 것이다. 흔히 예술은 좋은 교육을 받았거나 돈이 많은 특권층 사람들에게나 어울리는 일이라고들 하니까, 만약 그런 사람들이 뚫어지게 보고 있는 거라면 그것은 예술일 가능성이 상당히 높다.

　또 하나 유심히 살펴야 하는 것은 줄이다.

　요즘 사람들은 예술을 보러, 특히 아이들이 주위에서 기어 다닐 수 있고 당신이 그 앞에서 인스타그램에 올릴 셀카를 찍을 수 있는 참여예술을 보러 줄 서는 걸 아주 좋아하기 때문이다. 구경거리, 그것도 공공의 구경거리에 대한 수요가 있다. 나는 이를 '테마공원 더하기 스도쿠'라고 부른다. 사람들은 우선 예술에서 매우 특이하고 흥미진진한 경험을 하고 싶어 한다. 그것이 만족되면 그다음에는 그 예술이 무엇을 다루는가, 라는 수수께끼도 좀 풀어 보고 싶어 한다.

　그리하여 우리는 참여예술과 사회적 경험이 결합된 현장

을 마주하게 된다. 무엇이든 예술이 될 수 있다면, 이런 종류의 예술은 아직 예술의 역사로 편입되지 않은 삶의 조각들을 처리해 준다. 터너 상 후보에 올랐던 티노 제갈Tino Sehgal은 사람들을 불안하게 만드는 상호작용의 상황을 설정했다. 아이들은 예술에 관한 말을 유창하고 거침없이 쏟아내고, 갤러리 직원들은 관객을 철학적 논쟁으로 끌어들이며, 연기자들은 관객에게 자기 자신에 관한 이야기를 하도록 충동질한다. 티노는 이렇게 비물질화한 버전의 예술에 너무나도 충실하여 그 작업을 사진으로 촬영하거나 녹화하는 것도 허락하지 않았다.

이런 유형의 예술을 떠올릴 때 종종 연상되는 또 한 명의 예술가는 리암 길릭Liam Gillick이다. 색색깔의 투명 아크릴판으로 만든 그의 구조물들은 관객의 상호작용을 촉진할 의도를 품고 있다. 그 작품들은 어떤 이벤트를 위해 만든 구조물처럼 보인다. 그는 작품에 종종 '통제 스크린Regulation Screen'이나 '대화 플랫폼Dialogue Platform'처럼 경영 용어를 쿨하게 패러디한 것 같은 제목을 붙이기는 하지만, 자기 예술의 핵심 요소는 관객의 존재라고 주장한다. "내 작품은 냉장고 안의 조명 같은 겁니다. 냉장고 문을 열어 줄 사람들이 있을 때만 작동하는 거지요. 사람들이 없으면 그것은 예술 작품이 아닙니다. 다른 무엇, 그냥 방 안에 있는 물건일 뿐이죠."

그런데 어쩌면 이 말은 어느 예술에나 적용할 수 있을지도 모른다. 어떤 예술 작품이 숲속에 떨어져 있고 그걸 보는 사람이 아무도 없다면 그것은 예술 작품인 걸까? 심지어 존재한다고 볼 수는 있을까?

때로 나는 기관과 큐레이터 들이 이런 종류의 예술을 더 권장하고 싶어 하지 않을까, 하고 생각한다. 이런 예술은 예술가와 그들의 기량에 초점을 덜 맞추므로, 그 구경거리의 무대 감독을 맡는 기관과 큐레이터에 의해 그것의 문화적 자본 가치와 지위가 더 상승할 수 있으니 말이다.

이런 작품들은 종종 연극으로, 춤으로, 디자인으로, 건축으로, 행동주의로, 또는 카페를 운영하는 일로 번져 나간다. 실제로 이런 작품들은 그러한 다른 장르들과 구별할 수 없는 경우가 많다. 그것들을 예술이라고 분간할 수 있는 유일한 방법은 어마어마한 디자이너 핸드백을 들고 어리둥절한 표정을 짓고 있는 특권층 사모님들이 아주 많은지 살펴보는 것이다.

일곱 번째 경계표석은 '쓰레기 하치장 테스트'다.

철썩!

이 검증법은 내 지도교수 중 한 사람이 제안한 것이다. 그리고 그가 이 방법을 '쓰레기 하치장 테스트'라고 불렀다. 테스트 대상인 예술 작품을 쓰레기 하치장에 두었을 때, 지나가던 누군가가 그것을 보고는 왜 예술품이 버려져 있는지 궁금해하는 경우에만 그것은 예술 작품의 자격을 갖춘 것이 된다는 것이다.

물론 많은 좋은 예술 작품들이 이 테스트를 통과하지 못할 것인데, 그것은 쓰레기 하치장 자체가 예술 작품일지도 모르기 때문이다.

1960년에 장 팅겔리Jean Tinguely는 〈뉴욕에 대한 오마주 Homage to New York〉라는 작품을 만들었다. 그것은 금속을 조립해 만든 커다란 기계 구조물이 스스로 파괴하여 고철더미가 되어 버리는 작품이었다. 많은 예술가들이 파괴라는 방법을 사용한다. 그러니 이 테스트는 그리 믿을 만한 게 못 되지만 그래도 나는 아주 마음에 든다.

물론 이제부터 예술계에서 사라지지 않을 한 가지, 예술이 될 수 있는 것의 가능성을 폭발적으로 증가시켜 놓은 것, 그리고 우리 모두의 삶에 들어와 있는 것(그것은 내 인생에서도 가장 큰 혁명이었다), 그것은 바로 컴퓨터와 웹이라는 테크놀로지다. 예술 프로젝트들은 이제 아주 쉬워졌다. 누구나 웹상에

서 어느 정도의 창조성을 발휘할 수 있고 자신의 유튜브 비디오든 뭐든 올릴 수 있기 때문이다. 이것이 마지막 여덟 번째 경계표석인 '**컴퓨터 아트 테스트**'다.

철썩!

내 친구이자 랭커스터 대학에서 미디어 이론과 역사를 가르치는 교수인 찰리 기어에게 물었다. "내가 인터넷에서 단지 흥미로운 웹사이트가 아니라 진짜 웹아트를 보고 있는지 아닌지를 어떻게 알 수 있을까?" 그러자 그는 이런 답을 내놓았다. "낭만적 사랑이나 해피엔딩의 가능성은 없이 오직 포르노로만 도배되어 있다면 그건 그냥 흥미로운 웹사이트가 아니라 예술인 셈이지."

다시 말해 예술이란, 우리의 긴박한 욕구의 좌절에 대한 거의 모든 것을 일컫는다. 우리는 농담이든 주장이든, 사실이든 구매든, 아니면 정말로 자위의 경험이든 간에, 더블클릭을 하여 곧바로 어떤 형태로든 만족을 얻고자 하지만, 예술은 우리를 답답함과 이도 저도 아닌 모호함의 상태 속에 가둬서 그러한 만족을 유예시키며, 그럼으로써 우리로 하여금 단순히 반

응하는 것이 아니라 멈춰서 생각하게 만드는 것이라는 말이다. 여러 측면을 고려할 때, 이런 관점은 다른 모든 사물과 대비되는 모든 예술 작품에 대한 상당히 훌륭한 정의다.

물론 지금까지 내가 소개한 테스트들에 빈틈이 없는 건 아니다. 하지만 이 모든 기준들을 한꺼번에 적용하여 벤다이어그램으로 나타냈을 때 가운데 겹쳐지는 부분은 동시대 예술일 가능성이 상당히 높다.

예술의 위기 vs. 예술의 가능성

피카소는 "어린이는 모두 예술가다. 문제는 그 아이들이 계속 예술가로 남게 하는 것이다."라고 말했다. 하지만 당연히 쓰레기 어린이 예술가들도 아주 많다. 부모들이 아이들의 작품을 냉장고에 붙여 놓았을 수는 있지만, 사실 우리는 모든 아이가 미술을 잘하는 건 아님을 알고 있다. 그렇더라도 피카소의 말에는 한 가지 진실이 들어 있다. 예술에서 중요한 것은 긴장을 푸는 것, 자발적인 것, 그리고 자유라는 점 말이다.

동시대 예술가들의 가장 큰 적들 중 하나는 자의식이다. 19세기 중반에 예술의 정의가 도전받기 시작한 이래로, 동시대 예술의 세계에서 활동하기 위해서 예술가는 관객과 역사와 가치, 그리고 휙휙 소리를 내며 그 주변을 떠도는 다른 모든 것들을 첨예하게 의식하고 있어야만 한다. 그러므로, 다시 아이가 된다는 건 멋진 일일 테지만, 예술의 세계에서 천진난만한 아이가 될 수는 없다. 예술가는 자의식과, 예술계의 규칙들과, 예술의 역사와, 자신이 작업하고 있는 맥락을 고심해야만 한다. 이런 것들을 생각하지 않는 아웃사이더 예술가는 무언가를 환상적으로 만들어 낼 수는 있겠지만 예술계 안에서 예술가로서 존재한다는 것의 의미에 대해서 신경 쓸 필요는 없다.

문제는 19세기 이래로 예술가라는 정체성이 무엇을 의미하는지 그 의문을 푸는 것이 예술가의 가장 핵심적인 관심사였다는 사실이다.

머리를 떠나지 않는 한 장면이 있다. 언젠가 강연이 끝난 뒤 한 학생이 내게 다가와 거의 우는 소리로 물었다. "무엇에 관한 예술을 할지 어떻게 결정하세요?" 나는 뭔가 답할 말을 찾으려 끙끙거리다가 그 학생이 손에 쥐고 있는 아이폰을 보고는 이렇게 말했다. "음, 나한테는 그런 게 없었어요." 그 학생은 손 안에 모든 이미지와 모든 정보에 접근할 권한을 갖

고 있었는데, 처음 예술을 시작했을 때 내게는 그런 것이 전혀 없었다. 오늘날의 젊은이들에게는 넘쳐 나는 정보와 이미지들 속을 항해하는 것이 힘겨운 도전이다.

하지만 예술을 만드는 것은 중요하다. 어쩌면 예술을 통해 가장 많은 것을 얻는 사람은 바로 그것을 만드는 사람들일 것이기 때문이다. 그래서 나는 좋은 예술가가 되는 건 중요하지 않다고 생각한다. 정말로 좋은 예술가가 되고 싶고, 좋은 예술가가 되지 못했을 때 너무 고통스러워할 사람만 아니라면.

어쩌면 예술은 웹을 비롯해 지금 우리가 갖고 있는 모든 놀라운 전달 시스템들을 통해 모두 흩어져 사라질 위험에 처해 있는지도 모른다. 마치 예술이란 것이 폭발하고 거기서 나온 먼지가 문화의 모든 조각들 하나하나에 내려앉기라도 한 듯, 예술이 일상의 삶 속으로 너무 깊이 얽혀 들어가 일종의 낙진 같은 것으로 전락할지도 모를 일이다. 하지만 달리 보면 웹은 예술가 요제프 보이스Joseph Beuys가 갖고 있던 생각을 현실로 옮길 힘을 갖고 있는지도 모른다. 그는 모든 사람이 예술가가 될 수 있다고 말했는데, 어쩌면 그 일이 웹으로 가능해질 수도 있기 때문이다. 이는 내가 예술의 맥락에서 예술을 정의하는 걸 선호하는 부분적인 이유이기도 하다. 나는 내가 갈 수 있는 아주 명확한 장소를, 예술을 찬미할 수 있는 위대

한 예술의 사원을 원한다.

어쩌면 예술에서 중요한 것은 결국 개인의 경험, 어느 예술 작품에 대한 당신의 반응과 나의 반응인지도 모른다. 우리의 반응은 서로 다를 테지만 그래도 우리에게는 각자의 반응이 있다. 그리고 물리적으로 내 앞에 있는 그 작품의 사실성은 내가 거기서 발길을 돌리는 순간 다른 무엇이 된다. 나는 그 모든 것을 담고 있는 지성의 가방에도 가치가 있음을 인정하지만, 그래도 여전히 그 가방보다는 가방 속에 들어 있는 것을 보고 싶다.

그러나 이제는 무엇이든 예술이 될 수 있다는 이런 생각은 바로 지금, 그러니까 2010년대 중반의 핵심이다. 지금 우리가 생각하고 느끼고 살아가는 방식에 대해, 미래의 사람들은 모든 다양한 예술들을 돌아보고서 이렇게 말할 것이다. "아, 그건 진짜 2014년 빈티지네요!"

시간이 지나면서 평판이 달라지는 것처럼 예술의 정의도 달라지기 때문이다. 그리고 동시대 예술의 경계선들은 어떠한 예술이 가능한가, 보다는 어디 또는 누구 또는 왜에 의해 그어진다. 내 따끔한 채찍질이 다음번에 당신이 갤러리에 갈 때 그 경계선들이 어디에 있는지를 떠올리는 데 도움이 되면 좋겠다.

마지막으로 남은 아이러니는(나는 이 얘기가 정말 맘에 드는

데), 만약 당신이 다음번에 갤러리에 가서 이 모든 것의 기원이 된 뒤샹의 소변기가 놓여 있는 것을 본다면, 그것은 레디메이드가 아니라 핸드메이드라는 사실이다. 원본은 파괴되었고, 사람들이 그것에 관심을 갖게 되었을 무렵에는 그 모델의 소변기를 더 이상 구할 수 없게 되었기 때문이다. 그러므로 그 소변기들은 어떤 도공이 손으로 만든 것들이다.

진품명품 출장 감정

멋진 반항, 어서 들어와!

예술에는 아직도 우리에게 충격을 줄 힘이 남았을까?
우리는 이미 볼 것은 다 본 것 아닐까?

최근에 본 베르너 헤어초크 감독의 〈잊혀진 꿈의 동굴〉이라
는 영화 얘기로 이 장을 시작하고 싶다. 이 영화는 비교적 최
근인 1994년에 프랑스 남부의 쇼베 동굴에서 발견된 3만 년
된 미술에 관한 경이로운 영상물이다. 나는 이 영화를 빙하시
대 예술의 타임캡슐이라고 본다. 2만 년 이상 한 번도 연 적
이 없는 타임캡슐!

영화에서 한 고고학자는 목탄으로 그린 말 그림 두 개가
겹쳐 그려져 있는 벽을 보며 말한다. "이 그림들을 보면 한 사
람이 같은 날 그렸다고 해도 믿길 정도예요. 스타일도 똑같고

요. 하지만 방사성 탄소로 연대 측정을 해 본 결과 이 두 그림은 그려진 지 서로 5천 년이나 차이가 납니다." 그런데도 두 그림은 거의 똑같아 보인다.

정말 놀라운 일이다. 이 까마득한 옛날의 그림들이 서로 나란히 보존되어 있다는 사실도 그렇지만, 우리 시대에는 혁신과 대단히 밀접하게 연관되는 활동인 예술이 5천 년 동안 동일한 스타일을 유지할 수 있었다는 사실이 말이다. 지금은 예술 작품들이 연예인의 문신보다 더 빠른 속도로 시효가 다하는 것 같다.

예술계는 새로움과 강력하게 결합되어 있으며, 새로운 가치에 중독된 주류 미디어는 아방가르드라는 것이 있다는 생각에 유난히 끌리는 것 같다. 작품들은 언제나 '최첨단'이며, 예술가들은 '급진적'이고, 전시회는 '틀을 깨고', 아이디어들은 '획기적'이고 '판도를 바꾸며' '혁명적'이고, 항상 '새로운 패러다임'이 만들어지는 중이다.

물론 예술가들도 모두 자신이 독창적이었으면 하는 깨지기 쉬운 꿈을 키운다. 전시회 첫날이나 초대전에 가서 예술가를 만날 일이 있을 때 그들에게 할 수 있는 최악의 말은 "아, 그런데 당신의 작품을 보니, 음, 맞아요, ○○○라는 작품이 생각나네요."다. 이런 말 하지 말자. 이건 아주, 아주 나쁜 짓이다.

그러나 나는, 그리고 다른 예술 논평가들 일부도 우리가 이미 예술의 최종 단계에 도달했다고 생각한다. 예술은 이제 끝장났다거나, 더 이상 할 게 남아 있지 않다는 말이 아니다. 내 말은 우리가 계속 진행되는 전방위적 실험의 단계에 와 있다는 뜻이다. 이제는 무엇이든 예술이 될 수 있다. 오늘날에는 모두 다 그 점에 대해서는 진심으로 동의한다. 1960년대 중반과 1970년대 초 즈음을 지나면서 이미 대부분의 것들이 다 시도되거나 제안되었고, 이제 우리는 뭐든 다 가능한 상태에 와 있다. 그러니 형식적으로, 예술은 그 최종 상태에 있는 것이다. 이런 장면이 절로 눈앞에 그려진다. 내가 저 지평선 끝자락에 나갔을 때 거기 있는 사람들이 이렇게 말하는 것이다. "내가 이런 걸 하고 있어요. 새롭지 않나요?" 그러면 나는 이렇게 말한다. "흠, 그건 '무엇이든'이라는 부류에 속하는군요. 그러니까, 아니에요, 그건 그리 새롭지 않아요."

새롭고 흥미로운 예술이 더 이상 만들어지지 않을 거라는 말이 아니다. '예술이 될 수 있는 것의 경계선을 벗어난 예술 작품'이라는 것은 더 이상 생겨나지 않을 것이라는 뜻이다. 우리는 참신함과 새로움이 아름다움을 만드는 비법의 일부라는 걸 안다. 우리는 참신하고 새로운 것을 보는 걸 좋아한다. 그러나 오늘날의 예술은 상당히 닳고 닳았다. 그래서 이런 말을

듣는 건 드문 일이 아니다. "그래요. 전에도 그런 아이디어가 있었죠. 그래도 이건 그 아이디어를 멋지게 표현하긴 했네요."

만약 누군가 예술가들에게 오늘날의 최첨단 아이디어가 뭐냐고 묻는다면 그들은 피식거릴 것이다. 그들은 새로운 아이디어란 현재의 트렌드를 살짝 비트는 것 정도라고 생각할 테니까. 미학적 대변동이니 문화적 격변이니 하는 건 오늘날의 예술에서는 상당히 예스러운 개념이다. 대부분의 아이디어들은 그럭저럭 자리를 잡아 가고 있으며, 이제 예술계에서는 무엇이든 할 수 있다. 누군가가 만약 그 무엇을 제대로 된 방식으로 하고 또 그것을 잘한다면 그는 예술계에서 차지할 자리를 찾게 될 것이다.

예술은 여전히 창의력의 각축장이다. 그러나 나는 더 이상 혁명과 반란과 대격변이 예술을 정의하는 개념이라고 여기지 않는다. 100년 전에 예술은 혁명이라는 개념과 거의 동의어였다. 현대 미술 전시회에 간 사람들은 충격을 받고 불쾌함을 느꼈으며 그림을 '야수'라고 불렀다. 1905년에 루이 보셀Louis Vauxcelles이라는 평론가는, 지금은 버스 대절 여행단이 가장 좋아하는 화가가 된 앙리 마티스와 앙드레 드랭을 포함한 한 무리의 화가들의 전시회에 곱지 않은 시선을 던지며, 같은 방에 전시된 르네상스 스타일의 조각품과 비교하여 "도

나텔로를 둘러싼 야수들"이라고 표현했다. 그 후로 그 화가들은 영원히 '야수파'가 되었다. 으르렁.

　그러나 지금 우리는 그 개념으로부터 1세기나 지난 시점에 있다. 얼마 전 많은 사람의 애도 속에 세상을 떠난 매우 존경받는 미술 평론가 로버트 휴즈Robert Hughes는 이미 한참 전인 1980년에, 역사에 이정표를 세운 텔레비전 시리즈 〈새로운 것의 충격The Shock of the New〉의 끝부분에서 이렇게 말했다. "이제 아방가르드는 특정 시대에 속한 양식이 되었다."

　그래서 나는 그 개념에 무슨 일이 일어났는지, 지금 그 개념은 우리 문화의 어디쯤에 자리 잡고 있는지 알아보고 싶어졌다. 아방가르드, 즉 '앞에서 이끌어 가는 첨단'이라는 그 개념에 무슨 일이 일어난 걸까? 예술이란 것이 꼭 모든 최첨단 문화의 도가니일 필요는 없지만 그래도 예술은 여전히 창의적인 것이며, 어쩌면 아직도 더 진보할 필요가 있는지도 모른다. 혹시 그런 진보가 지금 일어나고 있는데 세계 여기저기에서 산발적으로 일어나고 있어서 우리가 분명하게 알아차리지 못하는 걸까? 그리고 우리는 지금 어떤 예술의 세계를 향해 가고 있는 것일까? 어쩌면 우리는 어떤 사람이 최첨단 예술가라는 자신의 관념을 조정해야만 할지도 모른다.

웰컴 투 아트 월드,
단 멋질 것!

미술 대학을 다니기 시작했을 무렵 나는 예술의 근본 바탕은
혁명, 변화, 반항인 것 같다고 생각했다. 당시에는 내가 대학
에서 배운 가장 중요한 일은 예술을 미워하는 것이라고 흰소
리를 하고 다닐 정도였다. 나는 "우리는 현대 미술을 죽여야
만 한다!"라는 피카소의 말을 무척 좋아했다. 그 정도로 반항
은 예술가의 정체성에서 핵심이었고, 존속살해가 장려되었다.
우리는 앞서 지나간 것들에 반대하여 우리의 입지를 세워야만
했다. 1953년, 젊은 시절의 로버트 라우센버그는 현대 미술의
거장이라는 타이틀을 보유한 빌럼 더 코닝Willem de Kooning
의 드로잉을 한 점 받아다가 한 달 동안 지우개로 정성스럽게
그 그림을 지운 다음 그것을 자신의 작품으로 전시함으로써
그 충동을 간명하게 표현했다.

　예술계가 지닌 유쾌한 특징 가운데 하나는 도전받는 것
을 즐긴다는 것이다. 이제 혁명과 도전이라는 개념은 1세기나,
아니 어쩌면 150년이나 지났는데도 우리는 여전히 혁명과 도
전을 장려한다. (재능 있고 약간 화가 난) 젊은 아웃사이더가 나
타나 "너, 기존 체제!" 하고 소리치고는 기존 체제에 대고 주

먹을 흔들어 대며 말한다. "내가 얼마나 환상적으로 혁신적인 걸 갖고 있는지 너에게 보여줄 테다!" 그러면 예술계는 그를 내려다보며 이런다. "오, 좋아, 멋진 반항이야! 어서 들어와!"

심지어 예술계에는 젊은이들이 만들고 있을 만한 종류의 예술을 암시하는 두문자어도 존재한다. '가장 앞서 나간, 그러나 수용할 만한Most Advanced, Yet Acceptable'의 머리글자를 딴 MAYA가 그것이다. '산업디자인의 아버지' 레이먼드 로위 Raymond Loewy가 소비자들이 받아들일 만한 디자인에 관한 사회적 제약들을 이야기할 때 만들어 낸 용어다.

비록 예술계가 무엇이든 허용된다는 자유방임 태도를 취하고 있기는 하지만, 그럼에도 나는 한계들은 분명히 존재한다고 생각한다. 1960년대에 피와 누드가 난무하는 빈 행동주의자들의 예술이나 다른 사람에게 자기 팔을 총으로 쏘게 했던 미국의 행위예술가 크리스 버든Chris Burden 같은 이들의 예술 형식으로 포용되었던, 점점 더 무도한 것을 추구하던 오랜 전통은 2003년에 중국의 예술가 주유朱昱가 사산된 아기의 신체 부위들을 먹는 장면이 사진으로 공개되었을 때 마침내 시험대에 올랐다. 나는 주유가 착각한 거라고 생각한다. 그는 충격이 예술의 진짜 요점이라고 생각했던 것이다. 사람들은 그 사진을 보고 "으으, 이 남자 너무 나갔네." 하고 생각했다.

어쩌면 그는 아방가르드풍의 허세를 부리며 "충격적인 게 뭔지 내가 너희들에게 보여 주지!"라고 말한 건지도 모르겠다. 아니면 그가 찍은 사진들이 그리 잘 나오지 않았거나.

내가 작업을 통해 뛰어넘고자 한 것은 얌전한 학문적 취향이나 패션이었는지도 모른다. 도예는 진지하게 전통을 중시하는 사람들이나 긴 귀걸이를 늘어뜨린 히피 여성들이 할 만한 진부하고 유행에 뒤떨어진 분야로 인식되고 있었다. 내가 작품을 전시하기 시작한 무렵인 1986년에 텔레비전에는 베이비샴 광고가 나가고 있었는데, 그 광고는 당시 내가 겪고 있던 과정을 요약해서 잘 보여주었다(참고로 베이비샴은 초창기의 알코올 청량음료다). 광고 내용은 이렇다. 최신 유행의 힙한 바에 어울리지 않게 우아한 젊은 여성이 들어오더니 말기 촌스러움병을 앓고 있던 음료인 베이비샴을 주문한다. 그때까지 시끄럽게 북적대던 주변은 그녀의 주문을 듣고 너무 놀라 쥐죽은 듯 고요해지고 바텐더는 칵테일 셰이커를 떨어뜨린다. 그런데 갑자기 진짜 멋져 보이는 한 남자가 굵게 울리는 저음으로 "헤이! 나도 베이비샴이 마시고 싶군!"이라고 말한다. 그러자 바에 있던 사람들 모두 이제 막 멋진 음료로 떠오른 베이비샴을 마시겠다고 너나없이 달려든다.

도예를 하는 것도 이와 비슷하게 일종의 가벼운 반항이

었다는 뜻이다. 하지만 나는 정말로 나 자신이 베이비샴을 주문한 그 여자이고, 나의 첫 딜러와 수집가는 그 멋쟁이 남자이며, 바에 있던 나머지 사람들은 나머지 예술계라고 생각한다. 내 경우에는 그들이 베이비샴을 원할 때까지 첫 전시로부터 15년이 더 걸렸지만.

내가 하려는 말은 내가 의도적으로 취한 보수적 입장, 그러니까 전통적 형식의 도자기를 만드는 일조차 결국에는 환대받고 받아들여졌다는 사실이다.

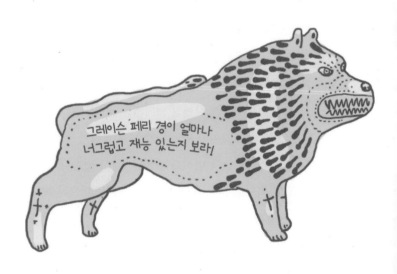

예술가의
착각, 불안, 현실

그리하여 지금 나는 기존 체제의 정회원(대영제국 3등급 훈장 보유자, 왕립 미술원 회원)으로 여기 서 있다. 그나저나 내가 예술계에 들어왔을 때 사람들이 끊임없이 입에 올리는 단어는 '포스트모더니즘'이었다. 1980년대 초에는 끊임없는 진보를 확신하는 모더니즘의 시대가 끝나 있었다. 우리는 모든 일이 허용되는 시기에 살고 있었다. 그러나 나는 어쩐지 뒤통수를 맞은 느낌이었다. 나도 내 혁명기를 꽂고서 "우~ 당신들은 녹슨 금속 조각품을 만드는 늙은이들이고, 우리는 이런 작품을 만드는 새로운 사람들이야."라고 부르짖는, 지향이 분명한 예술 운동을 함께하고 싶었다. 나도 1913년에 뉴욕에서 아모리 쇼를 열어 미국인들에게 처음으로 현대 미술의 엄청난 충격을 가했던 그 예술가들처럼 느끼고 싶었다. 그들은 과거와 단절하기를 원한다는 신호로 뿌리 뽑힌 소나무를 전시회의 상징으로 삼았는데, 그 이미지는 독립전쟁 당시 매사추세츠 사람들이 전투에 들고 나갔던 깃발에서 빌려 온 것이었다.

20세기 중반에 동시대 미국 미술을 만난 많은 영국 예술가들이 느꼈던 것, 예컨대 1960년대 초에 페달을 밟아 쓰레기통

뚜껑을 여는 다리가 그려진 로이 리히텐슈타인Roy Lichtenstein 의 그래픽을 처음 본 알렌 존스Allen Jones가 느꼈던 것을 나도 느끼고 싶었다. 존스는 그것이 진정한 문화 충격이었다고 말했다. 그런 것이 동시대 미술이 될 수 있다고 깨닫게 한 놀라운 해방의 경험이었다고 한다. 나도 그런 경험을 하고 싶었다. 나도 그런 충격을 느끼고 싶었다. 하지만 나는 진정으로 그런 경험을 한 번도 한 적이 없다.

나는 각기 다른 도시를 중심으로 여러 이즘들이 잇달아 펼쳐지는 예술의 전형적인 역사 위에서 성장했지만, 이제 그런 흐름은 모두 산산조각 난 것 같다. 1960년대에 예술가들은 예술과 예술 아닌 것을 가르는 온갖 경계선들에 대항했는데, 그 경계선들은 하나같이 제대로 싸워 보지도 않고 고분고분 뒤로 물러났다. 그래서 내가 예술계에 들어온 무렵에는 양식을 불문하고 어떤 것이든 예술이 될 수 있었다. 예술은 더이상 멋진 물건을 만드는 것과 관련된 일이 아니었고, 심지어 물건과는 아무 관련 없는 것일 수도 있었으며, 철학의 한 하위 분파였다. 대학을 졸업할 무렵 나는 오랜 세월 정글 속에 숨어 지내다가 나와서 전쟁은 이미 오래 전에 끝났다는 이야기를 들은 일본군 병사 오노다 히로 같은 느낌이었다.

그러나 나는 여러 모로 잘못된 생각에 빠져 있었다. 예술

의 역사는 결코 하나의 이즘이 다음 이즘으로 유연하게 이어
지는 것이 아니기 때문이다. 피카소만 봐도 1890년대에 예술
활동을 시작하여 1907년에 모더니즘의 초기 아이콘 중 하나
인 〈아비뇽의 처녀들〉을 그렸고, 1973년에 세상을 떠날 때까
지 작업을 계속했다. 그는 말 그대로 모더니즘보다 더 오래 살
아남았고, 그러는 동안 등장한 대부분의 운동들을 시도해 보
았다. 그리고 이건 비슷한 경험을 한 수많은 예술가들 중 단
지 한 명의 사례일 뿐이다.

　　예술가들은 자기가 속한 양식의 유통기한이 지나더라도
(어색하지만) 계속 작업할 수 있다. 최근에 테이트 브리튼에서
는 자신들이 소장한 영국 예술 작품들을 재전시하면서 이번
에는 작품들을 순수한 연대기적 순서에 따라 배치했다. 그 전
시는 우리에게 여러 모더니즘 예술 운동들이 수십 년의 기간
에 걸쳐 서로 뒤섞여 진행되었음을 보여 주었다. 한 전시실에
서는 전성기 빅토리아 시대의 화가 알마타데마Alma-Tadema가
1909년에 그린 그림(대리석 같이 매끄러운 누드들만 등장하는 판
타지 역사화)과, 팝아티스트들보다 훨씬 오래전에 신문에 실린
사진들을 그림에 사용한 선구적 예술가 발터 지커르트Walter
Sickert가 1906년에 그린 거친 인체 소묘가 가까이 걸려 있었
다. 1990년대 전시실에는 레온 코소프Leon Kossoff의 물감을

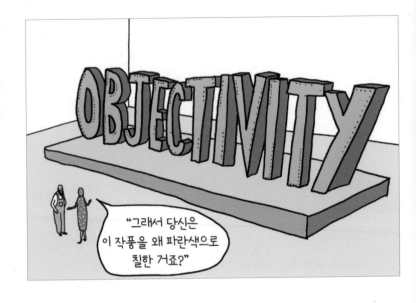

두껍게 칠한 불안한 도시 풍경과, 브리짓 라일리Bridget Riley 의 색색이 알록달록 다채로운 기하학적 회화, 한 벽 가득 썩 어 가는 꽃들로 장식한 안야 갈락시오Anya Gallaccio의 개념 예술 작품, 그리고 볼프강 틸만스Wolfgang Tillmans의 겉으로 는 일상적으로 보이는 사진이 한데 모여 있었다.

예술은 깔끔하게 한 운동에서 다음 운동으로 넘어가며, 동시대 예술가가 되는 길은 단 하나뿐이라는 생각은 주로 남 자들로 이루어진 소수의 확실성 집착자들의 특징인 것 같다.

하지만 확실한 것은 수상한 것이다.

물론 20세기에 일어난 이 혁명들은 어느 정도는 모피를 안에 두른 찻잔 속의 폭풍이었다.* 이른바 그 혁명이란 것들은 세계 예술 현장이라는 작은 마을 안에서만 일어난 일이었으니까. '성난 젊은이들' 세대의 한 명이었던 나에게는 찾는 이가 별로 없는 문화적 벽지에서 일한다는 게 뭔가 멋지게 느껴졌다. 하지만 동시에 아슬아슬한 느낌도 있었는데, 이따금 비평가를 태운 작은 카약 한 대가 나타나기는 했지만 예술계에 참여하고 있다는 그 자체만으로도 불안이 피어올랐다. 예술계는 너무나도 세상과 동떨어지고 어렵고 위험한 곳이기 때문이다. 그리고 반항성은 예술가의 작품이나 둥둥 떠다니는 아이디어에서만 유래하는 게 아니었다. 그것은 예술가의 삶의 방식에서도 표출되었다.

* 스위스의 초현실주의 예술가 메레 오펜하임의 작품 〈모피로 감싼 찻잔Fur-covered cup〉을 연상시키는 표현.

혁명을 가져와 봐,
돈으로 바꿔 줄게

1950년대에 '해프닝'이라는 행위예술 개념을 정립했고, 당대의 진정한 최첨단 인물이라기에 손색이 없던 앨런 캐프로Allan Kaprow는 1964년에 〈처세에 능한 자, 예술가The Artist as a Man of the World〉라는 에세이를 썼다. 그는 예술가들이 원하는 것이 대부분의 사람들과 마찬가지로 중산층의 안락한 삶이라고 단정했다. 당시 온수도 안 나오는 소호의 다락방에 살던 많은 예술가들에게는 꽤나 짜증 나는 소리였을 것이다. 그는 예술가라는 직업이 다른 전문직들과 그리 다르지 않다고 생각했다. 여러 모로 볼 때 그가 딴죽을 건 것일 수도 있지만, 어쨌든 흥미로운 생각이다.

물론 1960년대 이후로 사회 일반에서 예술가의 여러 가지 삶의 방식을 받아들인 것은 분명하다. 골수 보헤미안이던 버지니아 울프의 조카손녀이므로 훌륭한 보헤미안 자격증을 보유하고 있는 버지니아 니콜슨Virginia Nicholson은 "이제는 우리 모두가 보헤미안이다!"라고 말했다. 가만 생각해 보면 문신이나 피어싱, 마약, 다른 인종 간 섹스, 페티시즘 같은 건 한때 전복적이고 위험한 것으로 간주되었고 예술가들이 자신

의 자유로움과 남다름을 보여 주기 위해 활용했던 수단이었지만, 이제는 이 모든 것을 토요일 밤 가족이 시청하는 리얼리티 음악 오디션 프로그램인 〈엑스 팩터X Factor〉에서도 쉽게 볼 수 있다.

그리하여 이제 마지막으로 남은 진짜 위험한 것, 절대 볼일 없는 한 가지는 겨드랑이 털밖에 없다!

한편 예술계에서 전복적이 되는 것은 그리 어렵지 않기도 하다. 어떤 면에서 예술계는 정통을 꽤나 중시하기 때문이다. 최근에 예술가가 한 가장 반항적인 행위가 있다면 트레이시 에민Tracey Emin이 보수당을 지지한 것을 꼽을 수 있다.

창의적인 반항아들은 흔히 자신이 권력자나 자본주의 체제에 대한 대안을 제시한다고 생각하기를 좋아한다. '점거 운동Occupy'의 시위자들이 그랬듯이 말이다. 그러나 그들이 깨닫지 못하는 것은 그렇게 창의적이고 독창적으로 살아감으로써 자신들이 실은 자본주의의 손에 놀아나고 있다는 사실이다. 새로운 아이디어야말로 자본주의의 생명줄이니까. 동시대 미술은 자본주의를 위한 연구개발 부서와 같다. 칼 마르크스는 진보 혹은 참신함에 대한 이 욕구를 "잠시도 가만히 있지 못하는 자본주의의 본성"이라고 표현했다.

예술계가 작동하는 방식을 살펴보면 그것이 신자유주의

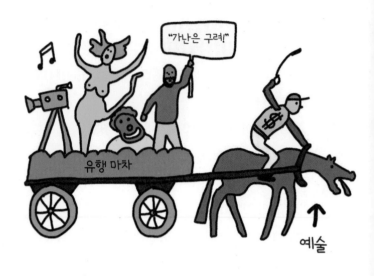

의 완벽한 모델이기도 하다는 사실을 알 수 있다. 앞선 이들
은 예술 작품을 사들이면서 자신들의 취향이 사회에서 폭넓
은 트렌드를 형성하여 그 투자에서 수익이 나오기를 기대한
다. 그건 다른 모든 투자가들과 똑같다. 그들은 전위에 서서
미래를 구매하는 것이다. 그들은 그 작품의 후세에 판돈을 건
다. 그리고 고정된 질의 척도는 없으므로 그 미래는 대단히
유동적이다. 여러 면에서 볼 때 그들은 단지 예술에 투자하는
것만으로 예술에서 수익이 나올 가능성을 더 키우는 것이다.

　　과거의 충격적인 몸짓들도 금세 상품으로 변모한다. 1960

년에 프랑스의 개념예술가 이브 클랭Yves Klein은 〈인간측정학Anthropoméries〉이라는, 지금은 아주 유명해진 퍼포먼스를 했는데 당시로서는 대단히 충격적인 시도였다. 그는 누드모델들의 몸에 자신이 만든 유명한 파란 물감을 바르고 그들의 몸을 캔버스에 찍어 작품을 만들었다. 이것은 당시에 굉장한 화제를 불러일으켰다. 지금도 그럴까? '러브 이즈 아트 loveisartkit.com'라는 인터넷 사이트에서는 바디페인트와 캔버스가 포함된 키트를 파는데, 사랑을 나누면서 그 키트를 이용해 예술 작품도 만들 수 있다고 설명되어 있다.

한마디로 1960년대의 급진적 미술이 《그레이의 50가지 그림자》 세대를 위한 난잡한 유희적 라이프스타일 소품이 된 것이다.

지난 30년 사이에 일어난 가장 큰 변화는 이제 동시대 예술이란 것이 대대적인 사업이 되었다는 사실일 것이다. 최신 집계에 따르면 전 세계에서 열리는 예술 비엔날레는 220가지나 된다.

내가 테이트 모던에 붙인 별명은 '컬트 엔터테인먼트 메가 스토어'다. 이것은 만화와 영화 파생상품을 판매하는 상점에서 따온 것이다. '금지된 행성'이라는 상점인데, 상호 아래에 '컬트 엔터테인먼트 메가 스토어'라고 자신들을 묘사하는

대이동

L O N

100만 파운드
(약 15억 원)짜리 주택지

1983년

2003년

2013년

2000년 이후
젊은 예술가들이
임대료를 감당할
수 있는 지역

태틀러＊ 장벽

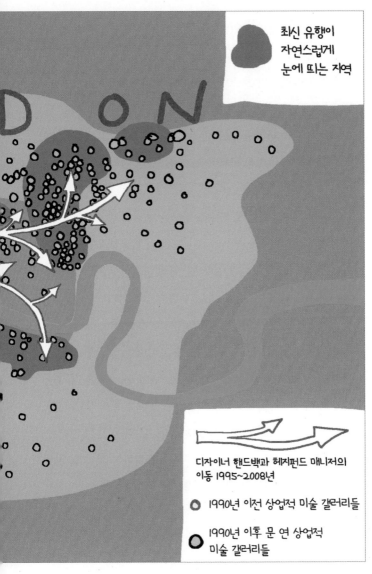

최신 유행이
자연스럽게
눈에 띄는 지역

D O N

디자이너 핸드백과 헤지펀드 매니저의
이동 1995~2008년

○ 1990년 이전 상업적 미술 갤러리들

◎ 1990년 이후 문 연 상업적
미술 갤러리들

* 《테틀러Tatler》는 영국의 중상류층과 상류층
이 가장 많이 보는 패션 및 라이프스타일 잡지.

글귀를 써 둔 것을 보았다. 내가 보기에 그건 모순어법이다. 뭔가가 컬트라면 그건 한때 예술이 그랬던 것처럼 소수의 전문적인 팬들에게만 호소력을 발휘하는 것이다. 그런 것이 어떻게 메가 스토어를 지탱할 수 있겠는가! 요즘 나는 아트 갤러리에 들렀다가 종종 그들의 브랜드 정체성을 분명하게 의식하곤 한다. 그럴 때면 내가 그 브랜드만의 미학적 순간을 경험하고 있다는 느낌이 든다.

일부 골수 아방가르드 예술가들은 예전에 반문화의 입장에서 행한 일회용 예술이 너무나 귀한 것으로 대우받고 상품화된 데 대해 언짢아한다. 1996년, 연쇄 경계선 파괴범이자 음악가인 브라이언 이노Brian Eno는 한때 급진적이던 작품들이 평범한 것으로 변모하는 세태가 몹시 못마땅했다. 그래서 뉴욕 현대 미술관에 뒤샹의 유명한 샘, 그러니까 그 소변기가 전시된 것을 보고서 플라스틱 튜브와 소변이 담긴 작은 봉지를 갖고 가서 전시 케이스의 작은 틈새로 소변을 흘려 보내 뒤샹의 샘/소변기에 고이도록 했다. 나중에 그 일에 관해 인터뷰를 할 때 이노는 이렇게 말했다. "요즘 유행하는 말이 탈상품화니까, 나의 행위는 재상품화라고 해 둡시다."

예술의 상품화를 두고 예술이 그냥 돈만 벌어들이는 일이 되어 가고 있다며 예술가들이 칭얼대는 소리를 들을 때마

다, 나는 코미디언 빌 힉스Bill Hicks가 마케팅을 한방에 멋지게 정리한 이야기가 떠오른다. 그는 이렇게 말했다. "여기 마케팅이나 광고 분야 종사자 있어요?" 그리고 그들이 손을 들면 이렇게 소리친다. "당신, 죽어! 지금 자살해! 배기가스를 흡입해! 당신들은 악마의 알이야! 세상에 악을 퍼뜨리고 있다고!" 그러고는 그들이 이렇게 반응할 거라고 예상한다. "아, 그래. 저게 그 빌이지. 이제 안티마케팅 시장으로 나서는군. 그건 훌륭한 시장이지, 암." 그러면 자기는 "아냐, 아냐, 내 의도는 그런 게 아니라고!"라고 발뺌하고, 그들은 "오호, 이제 정당한 분노의 돈을 쫓아가시겠다? 그거 좋지. 최신 유행하는 멋진 돈벌이 방법이니까. 그냥 들어오는 소득도 아주 많다며."라고 받아칠 거란다.

힉스의 이 묘사는 실상을 완벽하게 담아냈다. 말하자면 분노도 길들여진다는 것이다. 물론 옛 아방가르드 예술가들 다수는 이를 한탄한다. 얼어 죽게 추운 창고에서 알몸에 폐품을 걸치고 뛰어다니던 추웠던 옛날을 기억하고 있는데, 지금 테이트 모던에는 행위예술을 위한 특별한 공간이 마련되어 있다. 그들은 그곳을 '탱크The Tanks'라고 부른다. 어떤 사람은 아주 신랄하게 그곳을 행위예술가들을 모아 놓은 페팅 동물원*이라고 묘사했다.

슬프게도 이미 세상을 떠난 뉴욕의 예술가 키스 해링Keith Haring은 이를 좀 숙이고 들어가면서도 슬며시 "전복을 꾀하는 순종"의 상태라고 불렀다. 나는 수집가들이 종종 일종의 기름 부음 받기를 원할 거라고 생각한다. 잭슨 폴록이 페기 구겐하임의 집 벽난로에 소변을 보았을 때 구겐하임이 그랬던 것처럼 말이다(폴록은 카펫에는 오줌을 누지 않았다).

예술가의 마지막 무기

오늘날에는 세계의 대부분이 충격 받는 능력을 꽤나 잃어버렸는데, 그건 예술계도 마찬가지다. 그래서 우리 시대 예술계의 디폴트 모드는 초연한 아이러니가 되었다. 참으로 서글픈 순간이며, 문제가 될 수도 있는 일이다.

듀오 '에브리씽 벗 더 걸'의 트레이시 손Tracey Thorn이 아이러니의 문제가 뭔지 아주 예리하게 짚어 낸 말을 한 적이 있다. "예술 하는 사람들은 순전히 진지한 태도로만 무언

* 관람객이 동물을 만지고 먹이를 줄 수 있는 동물원.

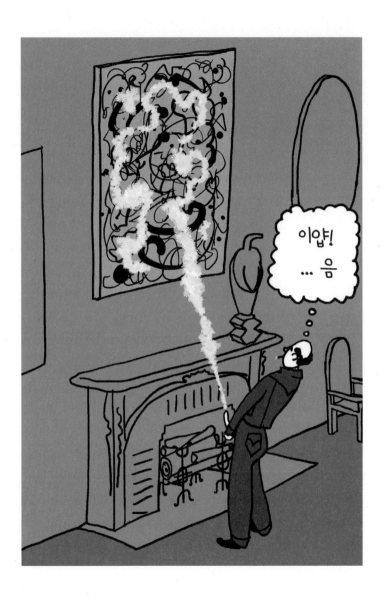

가를 다루면 십중팔구 그것에 대해 제대로 생각해 본 적도 없는 사람처럼 보이게 된다. 예술가에게 이는 아주 벗어나기 어려운 딜레마다. 아이러니가 문제인 건, 그것이 모든 관점에서 살펴보고 온갖 것을 무척 정교하게 헤아려 본 뒤에 나온 최종 결과인 것 같은 모양새를 취한다는 것이다. 그래서 아이러니를 삼가려 하면 당신은 그 대상에 대해 치열하게 생각해 보지도 않은, 다소 단순하게 생각하는 사람처럼 보이게 되는 위험에 처한다." 내가 무슨 말을 하려는지 알겠는가? 그것이 바로 모든 것이 아이러니한 상태일 때 당신이 빠지게 되는 이중의 딜레마다.

나는 이 딜레마에서 나를 보호해야 한다. 저녁에 외출해서 친구들과 어울리며 지독하게 냉소적이고 반어적으로 구는 건 괜찮지만 예술을 바라볼 때만은 작품과 진지한 일대일의 경험을 갖고 싶기 때문이다. 나는 진지한 예술가니까. 나는 예술에 내 삶을 바쳤다. 그래서 나는 가능하다면 아침에 혼자 전시회에 가서 '흐음' 하며 감상을 하고 때로는 약간의 특별한 순간을 누리기도 한다. 나는 그 고약한 아이러니로부터 내 연약한 부분을 보호해야 한다.

오늘날 예술가들에게 남은 가장 충격적인 수단은 진지함일 것이고, 예술 작품에 담긴 충격이란 형식적인 것이 아니라

정치적인 것이거나 사회적인 것이다.

　나는 그게 정치를 좋아하는 예술가가 많은 이유일 거라고 짐작한다. 정치는 현실적이고 심각하며, 예술가들은 사람들이 크고 심각한 사안들에 대해서는 비웃지 않으리라는 걸 안다. 그래서 정치의 힘을 빌려 오고 싶어 한다. 그리고 지금 우리가 술집에서 들을 수 있는 예술가들끼리의 논쟁은 추상표현주의자들과 초현실주의자들의 대결도, 비디오 설치미술가들과 거대한 사진 판매상들의 대결도 아닐 것이다. 그런 논쟁일 리는 절대, 결코 없다. 그보다는 오히려 훌륭한 활동가들과 시장 편을 드는 모순에 빠진 변절자들 사이의 논쟁일 것이다.

　여러 면에서 볼 때 예술가로 산다는 것의 최고 장점은 자신의 경력을 스스로 만들고, 하고 싶은 일을 자신이 선택한다는 점이다. 누군가는 돈 버는 걸 원하고, 누군가는 정치적 주장을 하길 원하고, 또 누군가는 도전적인 철학자가 되고 싶어 할지도 모른다. 예술가의 역할은 단 하나가 아니라 무수히 많다.

　예술이 충격의 동의어가 되는 것은 위험한 일인데, 1990년대에는 한동안 그랬다. 충격적으로 여겨지는 예술이 너무 많아진 바람에 사람들은 예술 전시회에 갈 때면 충격적인 뭔가를 기대하게 됐다. 사실 예술은 충격 말고도 아주 다양한 것들이 될 수 있는데 말이다. 우리끼리 말이지만 예술은 아름

다운 것일 수도 있다.

《아트 뉴스페이퍼》의 크리스티나 루이스에게 최첨단이 있는 곳이 어디라고 생각하느냐고 물은 적이 있다. 그랬더니 그는 자기도 베네치아 비엔날레에서 베테랑 큐레이터인 제르마노 첼란트Germano Celant에게 바로 그 똑같은 질문을 한 적이 있다고 했다.

그랬더니 첼란트가 예술이란 모종의 위기를 다루거나 진정한 최첨단이 되기 위한 지속적 투쟁을 다루는 것이어야만 한다고 말했다고 한다. 예술은 1980년대 뉴욕에서 펼쳐진 에이즈 인권운동부터, 페미니즘이나 민권운동처럼 표현의 자유 또는 평등을 위한 투쟁까지 무엇이든 될 수 있다. 그는 아이웨이웨이와 시린 네샤트 같은 예술가들이 한때 최첨단이었지만 "이제는 서방의 힘을 뒤에 거느리고 있기" 때문에 더 이상은 그렇지 않다고 했다.

예술계에는 작가가 서구인이라는 사실이 정치적 의미가 강한 작품에 걸맞는 신뢰를 확보하는 면에서 불리한 조건이라는 인식이 분명히 있다. 아프리카, 남아메리카, 아시아의 현대 예술의 역사가 우리에게 열성적으로 소개되고 있다. 우리가 그들의 예술을 감상하고 이해할 능력을 갖추고 있는지 여부는 또 다른 문제다. 그 작품들은 다른 역사와 전통과 가치

관을 지닌 사람들이 만든 예술이므로, 비록 형식적으로는 우리에게 익숙해 보이더라도 그들의 문화에서는 완전히 다른 것을 의미할 수도 있다.

어찌되었든 예술가는 진짜여야 한다. 다시 말해 예술가는 견실하고 진지하고 진실하게 작품에 임해야 하며 그 자질들을 지키고 보호해야 한다.

물론 이 자질들은 시장에서도 아주, 아주 가치가 높다. 보헤미안이자 좌파로서 예술에 대한 지식을 뽐내는 이들은 도시 생태계에서 여전히 높은 통화가치를 지닌다. 나는 여러 군데서 그런 일이 벌어지는 것을 몇 번이나 목격했다. 예술가들은 젠트리피케이션의 선봉대와도 같다. 우리가 행진해 들어간다. 제일 먼저 들어가는 사람들은 늘 우리다. "우린 이 오래된 창고가 맘에 들어. 그래, 우리에겐 싼 스튜디오가 필요하지." 예술가들이 저렴한 주거지와 싼 공간에 이사해 각자의 작업을 한다. 그런데 그들은 꽤 멋진 사람들이라 그 지역에 조금씩 활기가 돌기 시작한다. 그러다 거기에 작은 카페 하나가 문을 열면 어느새 사람들은 이렇게 말하기 시작한다. "와, 예술가들이 모여 있는 저 지역 흥미로운데. 나도 저기 가 볼래." 그러다가 몇몇 디자이너들이 작은 부티크를 열고 보헤미안풍의 멋진 광채를 발하며 성공을 거두고, 갑자기 집세가 오르기

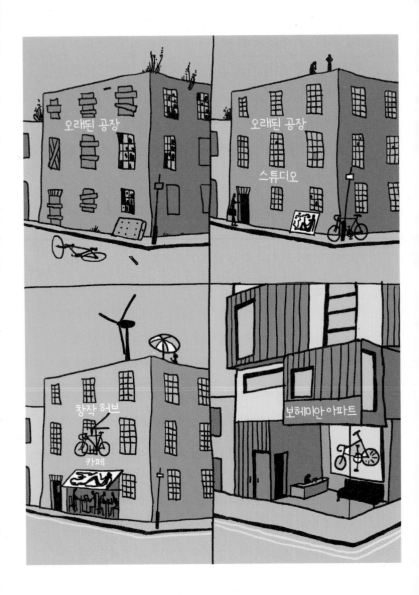

시작하면서 어느새 무시무시한 부동산 개발업자들이 그 동네를 눈여겨보기 시작한다. 그러면 그 지역은 물 건너가 버린다.

우리 예술가들은 아주 소중한 재화다. 그러니 개발업자들은 예술가들에게 10년 동안 어디선가 살 수 있도록 돈을 지불해야 한다. 아니면 예술가를 비롯한 사람들이 생활하고 일할 수 있는 저렴한 공간들을 공공에서 충분히 제공하든지.

이제는 젠트리피케이션이 아주 재미있는 방식으로 전개되기도 한다. 브라질의 베르나르두 파스Bernardo Paz라는 광산 갑부는 5천 에어커(약 2천만 제곱미터)에 달하는 광활한 땅에 '이뇨칭Inhotim'이라는 조각공원을 건설했다. 그것도 브라질의 정글 안에. 파스는 예술가들에게 전통적인 기관에 전시하기에는 너무 큰 대규모의 야심찬 작품들을 드라마틱한 정글의 풍광 속에 가져다 두라고 제안했다. 지금 그는 돈 많은 관광객과 손님들이 와서 그 작품들을 볼 수 있도록 호텔들을 짓고 있다. 이것은 스테로이드를 맞고 돌아가는 젠트리피케이션이다. 파스는 젠트리피케이션 사이클에서 허름한 도심에 힙스터들이 찾아드는 그 거북한 단계를 피해 간 것이다. 그는 정글에서 출발해 곧바로 젠트리피케이션 단계에 도달했다.

이와 관련된 또 하나의 트렌드는 예술계의 재민영화다. 방송인 필립 도드는 최근 상업적인 메가 브랜드 갤러리인 화

이트 큐브가 세계적으로는 테이트 브리튼보다 더 중요하다고 말해 관객들을 언짢게 만들었다. 공공 미술 기관들은 돈이 많지 않아서 개인이나 기업의 후원 또는 상업 갤러리들의 재정 지원에 의지해야 하는 경우가 많다. 이런 관계들은 복잡하게 얽힌 이해 충돌로 이어질 수 있다.

'경험경제' 시대에 예술은 거대 기업들이 '진정성을 연출'하는 데 도움이 된다. 기업들은 두둑한 후원금을 지불한 대가로 예술의 상품화된 불평의 일부, 창의적 천재들의 위험한 매력의 일부가 시장에서 자신들의 정체성에 스며들기를 원한다. 나는 사람들이 캐릭터니 정체성이니 하는 말을 들먹일 때면 사실은 뭔가 제대로 돌아가지 않거나 어울리지 않는 것에 관해 말하는 거라는 생각을 자주 한다. 아마도 기업들은 직관적이고 비이성적이며 무용한 예술을 자신들의 무자비하게 효율적인 비즈니스 모델을 가리는 겉치장으로 두르고 싶은 것일 터이다.

앤디 워홀은 "최근 어떤 기업들은 내 '아우라'를 사들이는 데 관심을 갖고 있다."고 말했다. 미국의 모빌 오일사의 홍보 담당자는 더욱 공격적으로 표현했다. "이 프로그램들은 우리가 사람들에게 충분히 용인되도록 해 주어 중요한 문제들이 걸려 있을 때 우리가 잔인하게 굴 수 있는 운신의 폭을 확보해 준다." 그 회사가 예술가들과 미술관들에게 잔인해질 수

있음은 1984년에 명백히 드러났다. 그들은 자신들이 후원하던 테이트 갤러리가 모빌 오일의 기업 정책에 비판적인 관점을 취한 뉴욕의 예술가 한스 하케Hans Haacke의 작품들을 전시하자 법정 소송으로 위협했다.

후원자의 심기를 거스를지도 모른다는 두려움은 기관들에게, 나아가 예술가들에게 자기검열을 유도할 수 있다. 비디오 아트의 선구자 백남준은 이와 관련해 이렇게 말했다. "모든 예술가는 자기에게 먹이를 주는 손을 물어야 한다. … 단, 너무 세게 물진 말고."

8트랙 테이프의
순간들

우리가 최첨단과 혁신을 발견하는 또 하나의 장소는 바로 테크놀로지다. 1841년에 존 G. 랜드가 튜브물감을 발명하면서 회화에 혁명이 일어났다. 갑자기 회화는 더 쉽게 손댈 수 있는 일이자 스튜디오를 벗어나서도 할 수 있는 게 되었다. 예전처럼 염료와 기름을 고생스럽게 빻고 혼합할 필요가 없어진 것이다. 공기 맑은 야외에서 그림을 그린다는 것은 하나의 혁명이었다.

비슷한 시기에 사진도 회화에 철학적 도전을 제기하고 있었다. 사진도 그림과 똑같은 일을 할 수 있는 마당에 예술은 과연 무엇인가?

튜브물감과 사진은 인상주의가 탄생하는 데 큰 역할을 했으며, '예술은 무엇이었고 이제는 무엇인가?'라는 질문을 낳게 했다.

나는 핸드메이드의 대표 주자로 손꼽히는 사람이지만, 그래도 다른 많은 동시대 예술가들과 마찬가지로 내 작업의 디폴트 모드 역시 '새로운 미디어'로 하는 작업이다. 나는 디지털 기술을 열심히 활용한다. 포토샵으로 그림을 그리고, 컴퓨터로 제어하는 직조기를 써서 몇 시간 만에 태피스트리를 짜서 완성한다. 테크놀로지는 예전이라면 내가 시도도 못 해 보았을 것들을 디자인하고 만들 수 있게 해 준다.

지금 우리가 사용하는 테크놀로지들은 주로 다른 사람들이 발명한 것이지만, 과거에는 예술가들이 진정한 테크놀로지의 혁신가들이었다. 또한 그들은 종종 예언과 아주 흡사한 개입도 했다. 컴퓨터 세계에서는 아주 오랜 옛날인 1980년에 키트 갤로웨이Kit Galloway와 셰리 라비노비츠Sherrie Rabinowitz라는 두 예술가는 〈공간의 구멍Hole in Space〉이라는 작품을 만들었다. 그들은 뉴욕의 링컨 센터와 로스앤젤레스 센트리

시티에 비디오 화면을 하나씩 설치하고 둘을 실황 위성으로 연결해 두 장소에 있는 사람들이 서로를 보고 이야기를 나눌 수 있게 했다. 미리 알리지 않은 이 이벤트에 사람들은 자연스럽게 열렬한 반응을 보였다. 유튜브에서 'hole in space'라고 검색하면 그 장면을 볼 수 있는데, 사람들이 엄청나게 열광한다. 두 예술가는 그것을 "공공 통신 조각품"이라고 불렀다. 어떤 면에서 거기에 있던 모든 사람은 스카이프의 할머니를 목격하고 있던 셈이다.

예술에서 최첨단 기술을 사용하는 데 따르는 위험이 있다면, 그건 미래가 무엇보다 앞서서 시대에 뒤처진다는 사실이다. 나는 이를 '8트랙 테이프의 순간들'*이라고 부른다. 어떤 작품이 기술의 새로움에 너무 많이 의존하고 있다면, 그 기술이 일상적인 것이 되었을 때 그 작품은 껍데기만 남게 된다. 나는 누구나 포토샵을 사용하게 된 후로 내가 길버트 & 조지 Gilbert & George의 복잡한 사진 작품들을 예전과는 아주 다른 방식으로 보고 있음을 깨달았다.

* 8트랙 테이프는 1970년대 초반에 영미권을 중심으로 대거 보급되었던 휴대용 음악 저장 장치로, 10년도 채 전성기를 누리지 못하고 카세트테이프에 밀려났다. 저자는 예술 요소로서 기술의 유효기간이 금방 소멸해 버린다는 뜻에서 '8트랙 테이프의 순간'이라는 표현을 사용한 것으로 보인다.

나는 미술관들에서 비디오 녹화기나 텔레비전, 프로젝터처럼 이제는 불필요한 기술들을 잔뜩 보관해 두고 있다는 이야기를 종종 듣는다. 1980년대의 비디오 모니터가 못 쓰게 되어서 그걸 활용한 작품들을 더 이상 볼 수 없게 될 때 사용하기 위해서라고 한다. 테크놀로지는 예상할 수 없는 방향으로 움직인다. 미국의 예술가 댄 플래빈Dan Flavin은 철물점에서 사 온 조명과 형광등을 가지고 작품을 만드는데, 이제는 그 등들 중 일부는 손으로 직접 만들어야 한다고 한다.

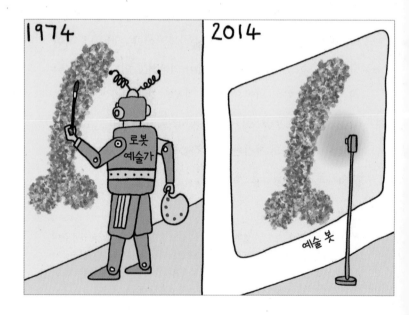

지금 예술은 테크놀로지를 이끄는 것이 아니라 그 뒤를 따라가고 있다. 심지어 그 속도를 따라잡느라 애를 먹고 있다. 여러 면에서 테크놀로지가 예술보다 더 최첨단에 있다. 물론 디지털 방식으로 매우 흥미로운 작품 활동을 하는 예술가들도 있다. 영국의 존 톰슨Jon Thomson과 앨리슨 크레이그헤드 Alison Craighead라는 두 예술가는 인터넷에 돌아다니는 재료들을 살짝 비틀고 응용하여 생각을 자극하고 서정적이며 종종 웃기기까지 한 작업물을 선보인다. 그러나 나는 그들이 구글 어스의 위엄이나 트위터의 치고 빠지는 말싸움과는 그 영향 면에서 전혀 경쟁이 안 된다는 것을 본인들도 잘 알고 있을 거라고 생각한다.

나는 진지한
예술가다

인터넷은 모든 사람이 예술가라는 요제프 보이스의 예언을 실현할 놀라운 잠재력을 분명히 갖고 있다. 모든 사람이 제작자가 되고, 우리 모두가 수십억 개의 세세한 틈새 마이크로 채널들을 통해 평범성의 바다에 빠지는 날이 온다면, 우리가 알던

예술은 종말을 고할 수도 있다. 취향의 결정자들이 차츰 사라져 버리는 것이다.

달리 보면, 이러한 변화는 예술이 그만큼 가치 있다는 걸 증명하는 것이기도 하다. 창조 자본의 시대에는 예술가의 접근법이 점점 더 중요해지기 때문이다. 예술은 변화할 테지만 예술가는 언제나 존재할 것이다. 그러나 삶을 변화시키고 우리에게 충격을 주는 문화는 동시대 예술의 세계 내부에만 갇혀 있지는 않을 것이다.

우리 삶의 모든 면에 혁명적이고 파괴적인 영향을 끼칠 문화, 우리가 사고하고 활동하는 방식을 바꿔 놓을 문화, 그 문화가 동시대 예술 안에서만 독점적으로 발생하는 것은 당연히 아니다. 심지어 동시대 예술 안에서는 그러한 문화의 큰 줄기가 형성되고 있지도 않다. 그것은 아마도 다양한 지역에서, 예를 들어 한국의 어느 십대의 침실이나 캘리포니아의 어느 게임 디자이너들의 브레인스토밍 회의에서 일어나고 있을 것이다. 만약 미켈란젤로가 오늘날 사람이라면, 그는 천장에 그림을 그리는 대신 CGI 영화를 만들거나 3D 프린팅을 개발하고 있을 것이다.

모더니즘이 퍼레이드를 펼친 20세기는 어떤 면에서 선언문들의 시대였고, 그 다양한 예술운동들은 비유적으로 말하자

면 갤러리 문에 자신들의 선언문을 못으로 박아 놓은 것이었다. 그렇다면 오늘날의 '이즘'은 무엇일까? 아마도 21세기는 다원주의의 시대일 것이다. 우리는 "이제부터 모든 게 꿈들에 관한 것이 될 것"이라거나 "이제부터 모든 게 물감 얼룩에 관한 게 될 것"이라고 말한 적이 없다.

오늘날 예술계에서 자주 등장하는 또 하나의 이즘은 바로 글로벌리즘이다. 지금 예술계는 지구 방방곡곡에서 아주 다양한 나라들과 아주 다양한 신흥 예술계들이 연달아 등장하는 세계이기 때문이다. 또 두꺼비처럼 예술계 전체에 올라타 버티고 있는 거대하고 지배적인 것 하나는 두말할 것 없이 상업주의다. 상업주의는 현재 진행 중인 매우 막강한 예술운동이다. 그리고 옛날부터 늘 인기를 누려 왔고 언제나 어마어마한 힘을 행사해 온 이즘이 또 하나 있으니 바로 족벌주의다.

나는 더 이상 아방가르드는 존재하지 않는다고 생각한다. 그저 전 세계의 서로 다른 장소에서 다양한 재료들을 가지고 다양한 수준으로 실험하는 다양한 현장들이 있을 뿐이다. 우리는 막대한 돈이 철벅이는 이 세계화되고 다원화된 예술계에 살고 있으며, 그 세계는 거기 살고 있는 우리만큼이나 다종다양하다. 그 세계에서 만들어지는 대부분이 쓰레기지만 그건 언제나 그래 왔다. 그래도 그중 일부는 정말로 경이롭다.

그러나 만약 우리가 정말로 예술의 최종단계에 와 있는 거라면, 나는 예술철학자 아서 단토의 말을 인용하며 긍정적인 분위기로 마무리하고 싶다. "선언문들의 시대가 정치적으로 인종청소와 나란히 갔다면, 다원주의의 시대에는 우리에게 관용적 다문화주의라는 모델이 있다."

역사 속에서 현재의 다원주의적 예술계가 앞으로 올 정치적인 것의 전조라고 믿을 수 있다면 멋진 일이 아닐까!

어떤 사람들은 이 장에서 내내 놀려 먹기로 일관하던 내가, 자존심 있는 영국인 냉소가라면 질색을 해야 마땅할 그토록 진지한, 아니 심지어 심각한 인용문으로 마무리하는 것이 놀라우며 나와 너무 안 어울린다고 여길지도 모르겠다.

여기가 터너 상을 받은 직후 나에게 쏟아진 그 질문을 다시 생각해 보기에 좋은 지점이라는 느낌이 든다. "당신은 사랑스러운 캐릭터인가요? 아니면 진지한 예술가인가요?"라는 바로 그 질문을. 유머와 짓궂음은 내 삶의 큰 부분이지만 수십 년 동안 좋을 때나 궂을 때나 한결같이 예술가이기를 고수하려면 그저 웃을 수 있다는 것보다는 훨씬 더 큰 동기가 있어야 한다. 내가 다음 장에서 말하고 싶은 것이 바로 이런 더 엄숙하고 연약한 감성들이다.

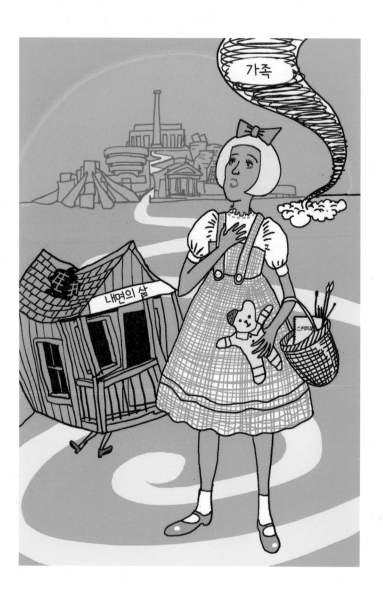

나 는 예 술 의 세 계 에 서
나 자 신 을 발 견 했 다

어떻게 해야 동시대 예술가가 되는 걸까? 그리고
예술 하는 삶이 우리에게 주는 것은 결국 무엇인가?

내가 던지고 있는 근본적인 질문은 바로 이것이다. '어떤 사람
이 어떻게 해서 동시대 예술가가 되는가?' 그에 대해 "음, 그
냥 자기가 예술가라고 말하고 나서 무언가 하기 시작하면 된
다."고 대답할 수도 있겠지만, 이 질문은 그보다는 좀 더 복잡
한 문제로 보인다. 나는 예술가가 되는 경험과 '나 자신을 발
견하는' 경험, 그러니까 심리학적 의미에서 자기실현의 경험
에 초점을 맞춰 보려 한다. 그리고 돌아보니 나는《오즈의 마
법사》의 도로시처럼 이 이상하고 종종 경이롭기까지 한 예술
계에 어느새 와 있었다. 이 장의 제목인 '나는 예술의 세계에

서 나 자신을 발견했다'에는 이런 두 가지 의미가 담겨 있다.

사람들은 예술가란 자궁 속에서 이미 완전한 예술가로 완성되어 태어나는 신화적인 존재라는 관념을 좋아한다. 예술가의 유전자는 따로 있으며, 그들은 태어나면서부터 예술적 충동으로 가득 차 있다는 것이다. 사람들은 또한 모든 아이가 예술가라고 생각하는데, 피카소 역시 그렇게 생각했다. 나는 이 말을 아이들은 창조적인 행위를 할 때 자의식이 섞이지 않은 기쁨을 느끼지만 나이가 들수록 그 기쁨은 점점 사라진다는 의미로 이해한다. 어려서 우리는 세상에 대한 아무런 고민 없이 놀고 그림을 그리고 뭔가를 만들지만, 나이가 들면서 미술의 역사를 의식하게 되고 자신이 그리 잘하는 게 아닐지도 모른다는 생각이 들면서, 뭔가를 만드는 걸 갈수록 어려워한다.

다락방에서 고뇌하는 예술가라는 상투적 이미지까지 더하고 싶지는 않지만, 나는 유년기의 여러 모습 가운데는 우리가 예술가로 되어 가는 데 지대한 영향을 주는 측면이 분명히 있다고 생각한다. 인간이라는 존재와 인간의 정신에는 삶에서 겪은 정신적 상처를 긍정적 경험으로 변모시키는 기적적인 능력이 있다. 이 경이로운 생존 기제는 종종 가장 비참하고 잔혹한 일들조차 모든 사람의 마음을 울리는 걸작으로 탈바꿈시킬 수 있다.

임상신경과학자*인 레이먼드 탈리스Raymond Tallis는 "예술은 인간의 보편적 상처, 불완전한 의미를 지닌 유한한 삶을 살아간다는 상처를 표현하는 것"이라고 말했다. 나는 우리가 하는 이 여행을 꽤 숭고한 것으로 보는 이 관점이 마음에 든다.

물론 모든 예술가가 끔찍한 성장기를 겪은 것은 아니다. 나는 예술의 자양분으로 삼을 과거의 트라우마 따위는 없는 행복한 예술가들도 많다는 것을 (별로 만나 보지는 못했지만) 알고 있다. 그러나 대부분의 예술가가 핵심적인 사건으로 꼽을 과거의 사건 하나, 자신이 예술가가 된 이유에 관한 신화를 구성하는 데 중심 모티프가 될 사건 하나쯤은 삶의 초기에 겪었을 거라고 생각한다.

누구에게도 보여 주지 않는 예술 작품

아마도 가장 유명한 예는 20세기 중반의 독일 예술가 요제프

* 임상신경과학은 뇌와 중추신경계의 질병과 장애를 야기하는 기본 메커니즘에 대한 과학 연구에 초점을 맞추는 신경과학의 한 부문으로 그런 병들의 진단법과 치료법을 개발하는 것이 목적이다.

보이스일 것이다. 2차 세계대전 당시 동부전선에서 급강하폭격기의 사격수였던 그는 크림반도에서 격추되었다. 본인 말에 따르면 그는 추락한 폭격기 잔해에서 조금 떨어진 곳에 내동댕이쳐져 있었는데, 타타르족 사람들이 눈 속에서 그를 끌어내 부서진 몸에 기름을 바르고 펠트 담요로 감싸 체온을 유지시켜서 병원에 데려갈 수 있을 때까지 목숨을 부지시켰다고 한다. 이것이 그가 조소에 지방과 펠트를 주로 사용하는 이유이자, 타타르족의 신앙인 샤머니즘에 관심이 깊은 이유라는 것이다.

내가 주로 쓰는 재료는 점토다. 나의 예술가 스토리는 학교에서 처음으로 항아리를 만든 아홉 살 때 시작된다. 아마 나는 교실에서 말썽을 좀 피웠는지 여자아이들과 한 조가 되었고 (이 일이 어디로 이어졌는지는 짐작이 갈 것이다), 항아리를 만들려면 뒤에서 똑딱단추로 여미는 PVC 작업복을 입어야 했다. 연청색에 무척 번들거리던 내 작업복은 작아서 몸에 좀 끼었는데, 아주 예쁜 보조교사가 내 작업복의 똑딱단추를 채워 주었다. 이런 상황 전체에 꽤 흥분을 느꼈던 기억이 생생한데, 나는 바로 그렇게 흥분된 상태에서 나의 첫 원초적 도자기를 만들었다. 1969년의 그날 오후에 불붙은 이 모든 감성들은 뒤이은 나의 예술 경력이 이어질 초기의 경로를 형성했을 것이다.

나의 유년기 경험과 내가 택한 예술 형식 사이에 표면적

인 상관관계가 있다고 해서 내가 성적인 이미지가 그려진 도자기를 만드는 이유가 유년기 경험 때문이라는 억지스러운 주장은 하고 싶지 않다. 그런다면 나 역시 요제프 보이스가 한 것과 똑같은 일을 하는 걸지도 모른다. 다시 말해 이후의 예술 작업에 끼워 맞춰 자신의 과거를 신화화하기 위해 진실을 많이 뒤트는 짓 말이다. 보이스가 한 이야기는 실제로 일어난 일과는 상당히 다르다. 그가 격추당한 건 분명한 것 같지만 그가 구조된 것은 타타르족 사람들이나 지방이나 펠트와는 아무 관련이 없었다. 내 이야기는 진짜지만.

자라나는 아이에게 예술은 분명히 진지한 놀이인 게 맞다. 어린 시절 나에게는 아주 거대하고 정교한 판타지 세계가 있었고(내 테디베어 인형이 그 세계의 왕이었다) 그 세계는 내게 탈출할 수 있는 장소가 되어 주었다. 유년기에 나는 두려움을 느낄 때마다 내가 매우 진지하게 공들여 만든 그 세계로 달아나 살아남을 수 있었다.

놀이와 마찬가지로, 예술의 가장 진지한 쓸모 가운데 하나는 아이들이 자기 삶에서 부딪히는 어려움들에 대처하도록 도와주는 것이다.

2013년에 나는 '아트 룸The Art Room'이라는 제목의 정말 멋진 자선 프로그램이 진행되는 현장을 방문했다. 그 프로

그램은 심각하게 힘든 일을 겪은 초중등 학생들에게 아름답게 꾸며진 미술실을 피난처로서 제공하는 것이었다. 거기서 아이들은 자기가 어떤 창조력을 지니고 있는지 살짝 엿볼 수도 있고, 혼란스러운 생활에 이리저리 치이는 대신 조용히 자신을 돌아볼 수도 있다. 거기 교사들은 그 아이들을 돕는 전문 상담사들이기도 했다. 이렇게 미술실과 교사들과 예술 작업이 아이들에게 안식처가 되어 주었다.

내가 아트 룸을 좋아한 이유는 예술을 하면서 치유를 받았던 나 자신의 경험이 체계화되어 있는 것 같았기 때문이다. 나는 그들의 실용적 접근법에 큰 감명을 받았다. 그들은 아이들에게 냉장고에 붙여 두는 걸로 끝나는 그림처럼 완성하고 나서 아무 데나 던져 버릴 것 말고 좀 더 알찬 물건들을 만들도록 독려했다. 예컨대 그 프로그램에선 낡은 가구를 찾아내서 아이들에게 그 가구를 장식한 다음 집에 가져가게 한다. 의자나 전등갓에 장식을 해서는 가구도 별로 없고 갓 없이 전등만 덜렁 걸려 있던 집으로 가져간 아이는, 자기에게도 뭔가 할 수 있는 힘이 있다고 느끼게 되고 작게나마 세상을 바꾸는 일에 착수한 셈이다. 예술의 일차적 역할은 당연히 자산 증이 아니며, 예술은 반드시 도시 재개발의 촉매가 될 필요도 없다. 예술의 가장 중요한 역할은 의미를 만들어 내는 것이다.

의미화 과정은 아이들에게서 상당히 미묘하게 일어난다. 예술 작품을 만들 때, 아이들의 작품에 담긴 의미와 아이들이 전달하려는 메시지와 아이들이 표현하는 감정 들은 모두 아이들 자신도 모르는 사이 밖으로 배어난다. 나에게 미술 학교에 가면 잘하겠다고 말해 준 미술 선생님은 내 그림으로 배어나와 얼룩처럼 묻어 있던 내 무의식의 흔적을 보았던 거라고 나는 확신한다. 그 선생님은 내가 언어로 자기를 표현하는 것은 십대답게 대단히 어색해하지만 그림으로는 나 자신을 훨씬 더 많이 내보인다는 걸 알아챘던 것이다.

예술은 살다가 그냥 재미 삼아 해 보는 게 아니다. 그 옛날 빙하기에도 늘 배고픔과 추위와 포식 동물의 위협 속에 살면서도 예술을 하던 사람들이 있었다. 그들은 계속 시간을 따로 마련해 예술 작품을 만들었다. 자기표현 욕구가 아주, 아주 깊은 곳에서 흐르던 사람들이었다. 관건은 바로 그 욕구를, 그러니까 우리 모두가 지니고 있는 그 원초적인 창조의 충동을, 십대들과 예술계가 공히 걸려 있는 자의식의 저주에 발목 잡히지 않고 곧바로 끄집어낼 수 있느냐다.

다른 부류에 비해 자의식에 덜 시달리는 예술가 무리는 아마도 아웃사이더 예술가들일 것이다. 십대 시절부터 나는 아웃사이더 예술을 사랑했다. 아웃사이더 예술은 미술 학교

에 다닌 적도 없고 미술계나 미술 시장에 대해서도 별로 아는 바가 없는 사람들이 하는 예술이다. 그들은 예술의 역사를 거의 참조하지 않고 오늘날 다른 사람들이 어떤 걸 만들고 있는지도 의식하지 않은 채 대개는 자기 자신을 위해 자발적으로 작품을 창조하는 예술가들이다. 그리고 물론 그들은 자의식도 거의 없다. 다른 사람을 위해서는 아예 작업하지 않는 사람들도 있다. 그들은 그저 자신을 위해 작품을 만들고 그 누구에게도 보여 주지 않는다.

가장 유명한 아웃사이더 예술가 중에 1892년부터 1973년까지 살았던 헨리 다거Henry Darger라는 사람이 있다. 어린 시절 끔찍한 트라우마를 겪은 그는 시카고의 한 병원에 수위로 취직했다. 그리고 남은 평생 남는 시간을 활용해 자기의 작은 임대 아파트에서 한 면의 길이가 3미터가 넘는 커다란 드로잉과 콜라주 수백 점을 완성했고, 절대 아무에게도 보여 주지 않았다. 그 작품들은 그가 죽은 뒤에야 세상에 알려졌다. 그는 《비현실적인 것의 영역에서In the Realms of the Unreal》라는 1만 9천 쪽짜리 소설을 썼는데, 그림들은 그 소설의 삽화였다. 다거는 갈등과 아동 학대, 폭풍우 몰아치는 날씨로 얼룩진 판타지 세계를 창조하고 그 안에서 자기가 초년에 겪은 부당한 일들과 트라우마들을 묘사했다. 그 소설에는 일곱 명의 어

린 공주들이 등장하고, 아동 노동과 남북전쟁에 관한 복잡한 이야기가 가톨릭 교리와 함께 얽힌 채 펼쳐진다. 그는 폭풍우에 매혹을 느꼈다. 다거의 소설과 그림들이 발견된 후, 연구자들은 그가 넘치는 창조 욕구에 이끌린 나머지 수위로 일해서 번 얼마 안 되는 돈을 대부분 잡지 화보들을 확대사진으로 만드는 데 쏟아부었음을 알게 되었다. 자기는 그런 그림을 그릴 수 없다고 생각하여 그렇게 확대한 화보에 먹지를 대고 윤곽을 따라 그리기 위해서였다.

내게는 그의 이야기가 환상적으로 감동적이다. 포토샵 이전의 시대에 그가 자기는 그림을 그렇게 잘 그리지 못한다고 생각하여 그 복잡한 과정을 거쳐야 했다는 것이 말이다. 지금 그의 그림들은 수십 만 달러에 팔리고 있다. 그가 살아 있을 때는 없던 일이다. 하지만 나는 예술이 그에게 준 것이 하나는 있다고 생각하고 싶다. 예술이 그에게 경이롭도록 풍성한 삶을 선사했다고 말이다.

내가 예술가가 되기로 결심한 것은 열여섯 살 때로, 미술 선생님이 내 미술 작품의 표면으로 뚫고 나온 나의 묻혀 있던 감정들을 발견한 시기였다. 나는 그때 "나는 예술가가 되겠어!"라는 결심을 상상의 종이에 적어 상상의 매트리스 밑으로 밀어 넣었고, 그 뒤로 그걸 꺼내 재검토한 적은 한 번도 없다.

그런데 아이러니컬하게도 예술가가 되겠다고 결심한 것과 거의 같은 시기에 나는 놀이하는 능력을 잃어버렸다. 그날을 정확하게 기억한다. 나는 동생의 장난감 자동차 상자와 단둘이 있게 되었는데, 그럴 때 평소라면 자동차 경주와 난투극에 관한 이야기를 숨죽인 소리로 중얼거리는 일에 푹 빠져 몇시간씩 보내고는 했다. 그러나 그날은 자동차 하나를 집어 들고는 내가 더 이상 그런 일에 나 자신을 잃어버릴 수 없다는 것을('자신을 잃어버린다'는 어구에 주목) 깨달았다. 자의식이 기

어든 것이다. 내 상상의 풍경 전체에 당황스러움의 먹구름이 마치 서쪽의 나쁜 마녀처럼 그림자를 드리웠다. 피카소의 표현을 빌려 쓰자면 내가 라파엘로처럼 그릴 수 있게 되는 데는 수년이 걸렸지만, 어릴 때 레고를 갖고 놀며 느꼈던 신나는 자유로움 같은 무언가를 되찾으려면 평생이 걸릴 것이다. 레고 상자에서 나는 소리는 아이의 정신이 꼭 맞는 조각을 찾느라 움직이는 소리다. 그 상자를 흔들어 보라. 그때 나는 소리는 거의 청각의 형식을 띤 창의성이라고 할 수 있다.

내가 예술가가 되고 싶었던 건 젊은 시절에 그림 그리는 것을 정말 좋아했기 때문이지만, 그때 내가 동시대 예술가가 무엇을 하는 사람인지 잘 알고 있었던 것 같지는 않다. 나는 갤러리나 그와 유사한 곳에 가 본 적이 별로 없었다.

예술 대학에서
진짜로 얻는 것

최근에 한 친구가 화이트채플 아트 갤러리에서 자신이 참여하고 있는 교육 프로그램에서 만난 어느 아이 이야기를 들려주었다. 그 프로젝트가 시작될 때 친구는 아이들에게 "너희는

동시대 예술가가 하는 일이 뭐라고 생각하니?"라고 물었다. 그러자 한 아이가 꽤 조숙한 태도로 손을 들더니 "스타벅스에 앉아 빈둥거리며 유기농 샐러드를 먹어요."라고 말했다. 나는 그거야말로 도시의 화려한 구역에서 많은 예술가들이 하는 행동을 꽤 정확하게 지적한 말이라는 생각이 들었다. 아이들이 동시대 예술가들이 하는 일을 알아보며 어느 정도 시간을 보내고서 프로그램이 끝날 때 친구는 다시 아이들에게 물었다. "이제는 동시대 예술가들이 무슨 일을 한다고 생각하니?" 그러자 아까 그 아이가 다시 말했다. "그들은 사물들을 알아봐요." 나는 생각했다. '와, 이거야말로 정말 예술가가 하는 일에 관한 짧고 예리한 정의인 걸!' 내 직업은 다른 사람들은 알아보지 못하는 것을 알아보는 일이다.

철학에 관한 글을 쓰는 알랭 드 보통Alain de Botton은《프루스트가 우리의 삶을 바꾸는 방법들》에서 프루스트가 자기 걸작의 무대로 삼은 허구의 마을 콩브레를 찾는 사람들(문학 취향 관광객)에 관해 이야기했다. 그들이 여러 면에서 잘못 생각했다는 것이다. 만약 그들이 자신들의 영웅에게 진정으로 경의를 바치기 원한다면 자신의 눈으로 그의 세계를 보는 게 아니라 프루스트의 눈으로 자신의 세계를 봐야 하기 때문이란다.

예술가가 하는 일이란 새로운 클리셰를 만드는 것이다.

그러나 예술가가 된다는 것은 낮은 충동 조절 능력이나 자신의 인간성을 표현하려는 불타는 무의식적 욕망의 문제만은 아니다(물론 그런 충동들은 어느 시점엔가는 어딘가로 배출되어야 하지만). 예술 대학에 가는 것은 기름 발린 장대 비슷한 느낌이 드는 예술 경력의 사다리에서 고정되어 있는 몇 안 되는 가로대 중 하나다. 물론 아웃사이더 예술가라는 정말 멋진 예에서 알 수 있듯이 예술 대학에 가지 않아도 예술가가 될 수는 있지만, 대학에 가지 않는다면 예술가로서 직업적 경력을 쌓는 것이 불가능하지는 않아도 무척 어렵다.

예술은 직업이 아니라고 말할 사람도 많을 것이다. 하지만 우리가 자신을 동시대 예술가로 정의한다는 것은 여러 측면에서 "나는 직업 경력과 꽤 비슷한 걸 갖고 있다."고 말하는 셈이다. 왜냐하면 이제는, 특히 서구에서는 정식 교육을 받지 않은 천재란 진기한 옛이야기에나 나오는 존재로 느껴지기 때문이다. 아직 전개 중인 동시대 예술의 분야들에는 발견되기를 기다리고 있는 비서구권의 천재들이 있을 수도 있다. 그러나 여기 서구에서는, 예술 학교에 다녀본 적이 한 번도 없는 어떤 사람이 갑자기 나타나 탁월한 동시대 예술가가 된다는 것은 조금은 이상하고 순진한 생각이다.

우리를 힘들게 하는 골칫거리 하나는 예술 교육을 받기로

결정하는 것이 자의식 상급과정에 등록하는 일이나 다름없다는 사실이다. 그런데 표현의 최대 적인 자의식은, 공교롭게도 예술계에 자신의 작품을 내놓기 원하는 모든 사람에게서 빼놓을 수 없는 배배 꼬인 필수 요소이기도 하다. 2백 년 전 화가 존 콘스터블John Constable은 "이 독학한 예술가들은 아무것도 모르는 자에게 배운 자들이다."라고 말했다.

내가 "나 미술 대학 갈 거예요."라고 말했을 때 어머니한테서는 노동계급 가족에게서 흔히 나오는 반응이 나왔다. 그러니까 "그건 제대로 된 직업이 아니야."라는 말 말이다. 그리고 여러 면에서 어머니 말이 맞았다.

혁신기술부의 31쪽짜리 보고서 〈고등교육의 수익 2011〉에는 꽤 냉엄한 그래프가 실려 있다. 이 이야기를 꺼내는 내 마음은 상당히 불편하지만 그래도 우리는 이 상황을 직시해야 한다. 바로 평균적인 미술 대학생은 대학에 전혀 가 본 일 없는 사람에 비해 돈을 겨우 6.3퍼센트 더 벌게 된다는 내용이다. 성별 차도 유난히 두드러져서, 여성은 11.7퍼센트를 더 버는 반면 남성은 1퍼센트를 덜 번다고 나와 있다. 그러니 돈을 버는 보장된 길을 원하는 사람이라면 미술 대학에 가지 않는 것이 자명한 답이다. 반면 나는 예술에 대한 믿음 때문에 빚과 실망의 위험까지도 감수할 각오가 되어 있는 젊은이들

이 아주 많다는 사실에 큰 희망을 느낀다. 통계가 그들의 얼굴을 똑바로 응시하며 그런 위험을 감수하는 것은 영원히 가난하기로 작정하는 거라고 겁을 주더라도 그들은 여전히 제 길을 간다. 내 생각에 그건 참 사랑스러운 일이다. 좋은 일이다.

최근에 나는 순수 미술을 전공하는 학생들과 이야기를 나누었는데, 그들이 미술 대학에 다니는 이유가 내가 다녔던 이유와 근본적으로 아주 유사하다는 생각이 들었다. 그들은 내가 그랬던 것처럼 자신이 누구이며 무엇을 원하는지 확신하지 못하는 것, 자신을 찾고 싶은 욕구, 자유에 대한 열망뿐 아니라 무엇을 해야 하는지 알고 싶은 열망에 대해서도 이야기했다. 대부분은 여전히 '뭔가를' 만들고 있지만, 지금은 예술가와 갤러리뿐 아니라 가능성, 영향력, 기법도 너무 많다는 문제까지 그들을 짓누르고 있다. 한 친구는 아이디어가 떠오를 때마다 구글에서 검색을 해 보는데, 그러면 대개는 세상 어딘가에서 이미 그 아이디어를 실현한 누군가가 있다고 했다.

미술 대학 밖에 있는 쓰레기 수거함은 아마도 지구상에서 가장 추한 물건들의 보관소일 것이다. 그것들은 단순히 추한 물건들인 것이 아니라 예술이 되고자 했던 추한 물건들이기 때문이다. 그 수거함은 부서진 꿈들의 잡탕 같은 것이다.

하지만 그것은 당연히 그래야 한다! 미술 대학은 실험하

는 곳, 독특한 자유의 장소다. 그리고 많은 경우 그 자유는 틀리게 할 수 있는 자유다. 실수를 한 다음 그 실수에서 좋은 점이 무엇인지 알아차리는 것이야말로 창의성의 중요한 요소다. 미술 평론가 마틴 게이퍼드Martin Gayford는 이렇게 썼다. "미술에서 실수는 학문이나 진실만큼 중요한 요소다. 예컨대 르네상스는 고전 고대에 대한 창의적인 오해에서 비롯했다. 19세기 미술의 상당 부분이 중세(와 르네상스)에 대한 부정확한 평가에서 파생되었다. 피카소는 〈아비뇽의 처녀들〉에 원자료로 사용한 아프리카 조각의 의미에 대해 가장 기본적인 것조차 이해하지 못했다."

미술의 역사는 아이들의 오래된 놀이인 말 옮기기* 게임의 글로벌 버전이다. 사람들이 틀리게 이해하는 것, 그것이야말로 미술의 매혹적이고 멋진 부분이다. 그것은 창의적인 것에서 아주, 아주 중요한 부분이다. 비록 자기 자신의 실수를 직면하는 것은 가르침 치고는 아주 가혹한 일이 될지도 모르지만.

예술 대학에서 배우는 핵심이 무엇인지는 한마디로 압축

* 줄 맨 앞 사람이 다음 사람에게 귓속말로 이야기를 전하고 그 사람이 다음 사람에게 귓속말로 전달하는 식으로 이어져, 맨 마지막 사람이 전해들은 이야기를 큰소리로 말하는 놀이. 대개 마지막 이야기는 처음 이야기와 많이 달라져 있다.

해서 말하기 어렵다. 내 생각에 가장 중요한 것은 예술가가 된다는 것이 무엇인지에 관한 어떤 감성에 노출되는 것이다. 당신은 수습 보헤미안이며, (필요한 시설과 강사를 갖추고서) 같은 여정을 택한 길동무들과 함께 가고 있는 것이다. 정신적으로 통하는 사람들과 함께 있다는 이 느낌이 무엇보다 중요하다. 나는 그 느낌에서 커다란 감동을 느낀다. 이 책에서 나는 예술계의 과장된 거만함을 조롱하고 모순적인 면들에 관해 농담을 던졌지만, 그것은 친한 친구를 놀리는 것과 비슷한 일이었다. 왜냐하면 사실 나는 예술의 세계에 합류했을 때 오즈에 떨어졌다기보다는 캔자스에 도착한 것 같은 느낌이었기 때문이다.

예술 대학의 관대하고 수용적인 품 안에 들어가는 것은 가족이나 사회와 잘 어울리지 못한다고 느끼는 젊은이들에게 심오한 경험이다. 가장 중요한 것은 그곳에서 그들이 자신들의 차이와 상상력을 인정받고 허락받는다는 사실이다. 또한 그들은 당대의 예술과 예술가임이 의미하는 바를 아주 미묘한 방식으로 온몸으로 이해하게 된다.

테크닉을 배우는 것 또한 큰 기쁨이다. 일단 어떤 테크닉을 배우면 그때부터는 그 테크닉 안에서 사고하기 시작한다. 나는 새로운 테크닉을 익힐 때마다 가능성에 대한 상상력이 확장되었다. 기술들을 배우는 것도 정말 중요하다. 어떤 기술

을 다루는 실력이 향상될수록 자신감이 더 커지고 더 능숙하게 작업을 진행할 수 있다. 나는 느긋하되 능숙하게 무언가를 하는 상태를 좋아한다. 어떤 영역에 들어가 몰두해서 1만 시간을 보내고 나면 정말로 능수능란해지는 것 말이다. 그리고 그것은 전통적인 의미의 기술들일 수도 있지만, 주차장에서 벌어진 시비를 중재하는 기술이나 트위터를 통해 사람을 모으는 기술이 될 수도 있다.

예술가가 경력을 쌓는 방법

그 과정이 끝나면 학생들은 자신이 독특한 존재라는 사실을 발견하기를 고대하며 학교를 나온다. 그러나 옛말에도 있듯이, 독창성이란 잘 까먹는 사람들의 것이다!

물론 독창성은 분명 존재하며, 독창성을 대면할 때 느끼는 충격적 즐거움은 예술에 관심 있는 사람이 경험할 수 있는 가장 좋은 것들 중 하나다. 그러나 가장 훌륭한 예술가도 자신의 목소리를 찾기까지 꽤 시간이 걸릴 수 있다. 예술에서 경력 쌓기란 단거리 달리기가 아니라 마라톤이니까.

핀란드의 사진가 아르노 밍키넨Arno Minkkinen이 그 과정을 아주 그럴 듯하게 묘사했다. 그는 2004년에 '헬싱키 버스터미널 이론'이란 것을 내놓았다. 미술 대학을 떠나 자신의 스타일과 예술계에서 자신이 갈 경로를 선택하는 일이 헬싱키 버스터미널에서 버스를 타고 출발하는 일과 비슷하다는 것이다. 거기에는 대략 20개의 플랫폼이 있고 각 플랫폼마다 대략 10종의 버스가 있다. 미술 대학을 졸업한 야심만만한 어느 젊은이가 버스를 골라 오른다. 한 세 정거장쯤 지나서(각 정류장은 그의 경력에서 1년을 의미한다) 그는 버스에서 내려 어느 갤러리로 들어가 자신의 작품을 보여 준다. 그걸 본 사람들은 "오, 아주 좋아요, 아주 좋아. 그런데 마틴 파가 좀 생각나네요." 하고 말한다. 그러면 그는 "으악!! 난 독창적이지 않아. 난 독특하지 않아!"라며 잔뜩 의기소침해진다. 그래서 택시를 잡아타고 다시 버스터미널로 가서 다른 버스에 오른다. 그리고 당연히… 똑같은 일이 또 벌어진다. 밍키넨은 말한다. "당신이 해야 할 일은 그 뭣 같은 버스에 계속 남아 있는 거야!"

나는 이것이 예술계에서 자신의 목소리를 찾는 과정에 대한 정말 탁월한 묘사라고 생각한다. 알다시피 버스들은 터미널을 출발한 뒤 처음 10~20개 정류장은 같은 길을 지나는 경우가 많다. 대부분의 예술가들은 경력의 첫 10년 동안은 무언

가에 영향을 받게 된다. 독창성에는 시간이 필요하다. 명확한 경력을 빚어내는 데는 시간이 걸린다. 나는 서른여덟 살이 될 때까지는 돈을 벌지 못했기 때문에 제대로 시동이 걸리기 전까지 그 길을 한참이나 걸어갔던 셈이다.

(나는 상위 2등급 학점을 받고 대학을 졸업했다. 누가 물어봤냐고? 아무도 안 물어봤다. 어쨌든 내가 나온 대학은 포츠머스 폴리테크닉이다. 언젠가 나를 인터뷰한 어느 라디오 기자는 짓궂게도 포츠머스 폴리가 '클레어'에 이은 또 한 명의 내 여성 자아 아니냐고 물었다.)

나는 대학을 졸업한 사람들이 많이 하는 일을 했다. 즉시 석사 과정에 지원한 것이다. 세상에 나온 또 한 명의 예술가가 된다는 사실에 덜컥 겁이 나서였다. 나는 첼시 예술 대학 석사 과정에 지원했지만 '예술가 기질은 너무 많고 학생으로는 부족하다'는 이유로 퇴짜 맞았다.

몇 년 동안 교육을 받은 뒤 미술 대학을 떠날 때, 이때가 젊은 예술가에게는 가장 어려운 순간일 것이다. 갑자기 자신과 세계가 단둘이 마주하기 때문이다. 보호자도 안내자도 없이, 게다가 요즘에는 빚도 잔뜩 떠안은 채로. 졸업생뿐 아니라 그 부모들에게도 불안한 시간이다. 자기 자녀가 지금 막 들어서려 하는 그 세계가 어떤 곳인지 개념이 잘 잡혀 있지 않은 사람이라면 특히 더 그렇다. 졸업전시회 때 지방에서 올라온

부모들이 당황한 얼굴로 우리 빌리 또는 질리가 3년 동안 뭘 했는지, 난간에 줄을 감아 묶는 일이나 골판지로 천함을 만드는 일이나 비디오로 그림자를 찍는 일로 도대체 어떻게 밥을 벌어먹고 살 것인지 답을 찾으려 애쓰는 모습을 보면 정말 마음이 짠하다.

나는 진심으로 젊은 예술가나 디자이너는 자신에게 생기는 모든 기회를 붙잡아야 한다고 생각한다. 누군가 작은 전시회든 단체전의 작은 자리든 또 다른 어떤 작은 기회든 제공한다면 그걸 잡아야 한다. 그 작은 기회가 어디로 이어질지는 아무도 모른다. 당신이 아는 성공한 예술가들의 경력을 거슬러 올라가 보면 모두 다 무지 사소한 작은 이벤트에서 출발했을 것이다. 그 이벤트가 그들에게 누군가를 만나게 해 주고 다음 단계로 이어진 것이다. 나도 전시회를 한 번 했었는데 그때 어떤 미술관에서 온 누군가가 내 작품 하나를 아주 싼 값에 사 갔다. 그 작품은 지하실에 처박혀 있다가 그 미술관이 전시회를 열 때 한 큐레이터의 눈에 띄었고, 그 후로 나는 더 큰 전시회를 열게 되었으며 그렇게 모든 게 시작되었다.

창조성이 힘을 발휘하도록 하려면 자신을 자유롭게 풀어놓고 어리석은 일들이 벌어지도록 허용해야 한다. 창조성에 관한 글 중에 내가 제일 좋아하는 건 로버트 피어시그Robert

M. Pirsig의 《선과 모터사이클 관리술》에 나오는 구절이다. 피어시그는 아이디어란 덤불 속에서 튀어나오는 작은 털북숭이 동물 같은 것이며, 제일 먼저 나온 녀석에게 친절하게 대해 주어야 한다고 말한다. 당신에게 떠오른 그 터무니없는 아이디어가 앞으로 10년 동안 당신의 주 수입원이 될 수도 있기 때문이다. 사람들은 이런다. "아이구, 어쩌지. 이번 전시회를 위해 중요한 아이디어를 생각해 내야 하는데." 나는 그게 그 문제를 푸는 적합한 방식이라고 생각하지 않는다. 내가 아이디어를 얻는 방식은 맥주를 마시고 〈엑스 팩터〉를 본 다음 칼라펜들을 꺼내는 것이다.

학생과 예술가 사이에는 경계선이 있다. 그 경계선이 무엇으로 만들어졌는지는 나도 정확히 모르지만 아마도 자기 정체성과 관련된 것 같다. 어떤 파티에서 누군가가 당신에게 무슨 일을 하느냐고 묻는다면 당신은 "나는 예술가예요."라고 대답할 것이다. 그 말을 하려면 용기를 그러모아야 한다. 그 대답을 완전히 확신하지 못할 수도 있지만 당신은 이미 경계선을 넘어섰다. 그 위험한 길을 걷기 시작한 것이다. 이 지점에서 나는 내 안의 어두운 영역과도 진실하게 대면할 각오를 하는 것 같다. 나는 예술가가 되는 것이 숭고한 일이라고 느낀다. 우리는 이미 의미를 향한 길에 오른 순례자다. 이 테

마는 나의 가장 자랑스러운 성취인 "무명 공예가의 무덤The Tomb of the Unknown Craftsman"이라는 제목의 대영박물관 전시회에서도 중심 모티프였다.

수년 전 갤러리 경영자 사디 콜스Sadie Coles와 나눈 대화가 내 뇌리에 콱 박혀 있다. "갤러리에서 전시할 예술가를 찾을 때 당신은 어떤 점을 봅니까?"라고 내가 묻자 그는 말했다. "헌신이죠! 예술가임에 대한 헌신!"

내가 만나 본 성공한 예술가들은 대부분 대단히 엄격하게 규율 잡힌 사람들이다. 그들은 시간 약속을 정확히 지키고 많은 시간을 일에 쏟아붓는다. 예술가란 모두 조금은 혼란스럽고 불안정한 사람들이라는 생각은 신화일 뿐이다. 예술가들은 행동하는 사람들이다! 그들이 원하는 건 예술가인 것이 아니라 예술을 만드는 것이다. 그들은 예술을 만드는 것을 즐긴다. 자주 하는 말이지만, 나는 이럴 때 키르케고르가 한 말이 떠오른다. "옛날에 그들은 지혜를 사랑했다. 오늘날 그들은 '철학자'라는 칭호를 사랑한다."

그러나 1980~1990년대에 걸쳐 내 평판이 높아지면서 나의 벌이는 숙련 노동자의 적정 임금 영역이라 할 만한 지점을 넘어가 버렸다. 작품 가격은 모호하고 비현실적인 영역, 다시 말해 '얼마이든 누군가 지불하겠다는 액수'의 영역으로 들어

서기 시작했다. 나는 피카소가 테이블보에 드로잉을 하나 그리는 것으로 비싼 식사 값을 낼 수 있었다는 동화처럼 전해지는 이야기에서 따와 '피카소 냅킨 신드롬'이라는 말을 만들었는데, 나도 그 경지에 이른 것이다. 이것은 미다스의 손길의 또 다른 버전이어서, 내가 낙서를 하거나 그냥 서명을 한 것도 갑자기 금전적 가치를 띠기 시작했다. 이는 예술가에게는 위험한 축복이고, 많은 예술가들이 이 축복을 남용했다. 수집가들의 수요를 채워 주기 위해 자기만의 스타일이 반영된 작품들을 쏟아 내고 싶은 유혹은 무척 강렬하다. 자신의 서명이 들어간 것이면 무엇이든 금전적 가치를 지닌다! 앤디 워홀 같은 예술가들은 말 그대로 그렇게 했다. 그가 1달러 지폐에 서명을 하면 그 돈은 갑자기 100달러의 가치를 지녔다. 오늘날 그 지폐들의 가치는 몇 천 달러까지 치솟았다!

마르셀 뒤샹은 말했다. "내가 10년 동안 10만 개의 레디메이드를 손쉽게 만들 수도 있었겠지만, 그랬다면 그건 모두 거짓된 것이었을 터이다. 과잉 생산에서 나올 수 있는 것은 평범함뿐이다."

이쯤 왔으면 나는 예술 경력을 한동안 꾸준히 쌓아 왔고, 어떻게든 그 소중하고 아이 같은 불타는 창조성의 깜빡이는 불빛이 계속 타오르도록 지켜 낸 사람인 셈이다. 그런데 사람

들은 내가 쉽고 널널하게 지내는 예술가라고 생각하는 것 같다. 파티에 가면 사람들이 묻는다. "무슨 일 하세요?" 그러면 나는 "아, 나는 예술가예요."라고 대답한다. 그러면 그들은 이렇게 말한다. "분명 재밌는 일이겠죠! 그 모든 조각, 항아리 만들기, 그런 거 얼마나 재밌을까요. 엄청 재미날 게 분명해요!" 그러면 난 이런다. "상상해 보세요. 그러니까 큰 미술관, 정말 거대한 미술관을 상상해 보시라고요. 거기서 당신에게 전시회를 열자고 제안을 해요. 거기에 있는 커다란 전시실, 텅 빈 하얀 방이 당신의 작품으로 채워지길 기다리고 있죠. 한 1, 2년 후에 내가 그 방을 작품으로 가득 채우면 사람들이 그걸 보러 옵니다. 어쩌면 수천 명이 될지도 몰라요. 언론에서도 와서 보고는 그 전시회에 관해 글을 쓰고 말을 해 대요. 그런 다음 난 그 작품들을 팔아야 해요. 내 수입은 어떤 사람들의 반응에 달려 있어요. 미술관에서 일하는 다른 여러 사람들, 제 조수들의 수입도 거기 달려 있을 거예요. 거기다 더해서 나는 어린아이처럼 해맑은 기쁨을 느끼며 그 작품들을 창조해야 하는 거예요. 이게 순전히 재미있는 일일 것 같습니까?" 예술, 그것은 진지한 업종이다.

누구에게나 자기만의
도피처가 필요하다

내가 기쁘게 생각하는 한 가지는 내가 문제를 해결하지는 못했어도 어떻게든 경력을 이어 오는 동안 정말로 나 자신을 발견했다는 점이다.

　모든 예술가는 자기 나름의 방식으로 희미하게 빛을 발하는 창조적 에너지 덩어리를 내면에 품고 있는데, 예술가가 되고 예술가로서 성장하는 어려운 과정을 겪는 내내 그것을 보살피고 키워 가야만 한다. 그것은 부서지기 쉬운 섬세한 화물 같아서 나 자신을 포함해 많은 예술가들은 그에 관해 말하는 걸 어려워한다. 왜냐하면 우리가 활동하고 있는 예술계란 신랄함이 왕왕 기승을 부리는 곳이고, 그런 신랄한 분위기는 창조적 충동 같은 섬세한 유기체를 갉아먹는 성질이 있기 때문이다. 나는 내 창조적 에너지 덩어리를 보호한다. 위악적 냉담의 아이러니로 만든 방패와 짓궂음의 투구와 익살맞음의 흉갑으로 그것을 지킨다. 그리고 신중하게 벼린 냉소주의의 칼날을 휘두른다. 해가 가도 내가 계속 일할 수 있게 유지해 주는 나의 그 부분은 세상의 매서운 눈매에 완전히 내놓기에는 너무 상처 입기 쉬운 것이기 때문이다.

내게는 금지해 둔 단어들의 목록이 있다. '열정적', '영적', '심오한' 등을 비롯해, 내가 계속 예술을 창작해 나가도록 해주는 그것을 묘사할 때 쉽게 꺼내 쓸 수 있는 모든 단어들이 거기 포함된다. 창조적 동기는 상처 입기 쉽다. 그래서 그것을 클리셰로부터 보호해 줄 필요가 있다.

(내가 클리셰에 유난히 심한 알레르기 반응을 일으키는 이유는 내 어머니가 우유 배달부와 눈이 맞아 달아났기 때문이다.*)

제니퍼 예인이라는 여성이 있다. 어쩌다 이름만 알게 되었을 뿐 누구인지는 모른다. 그가 이런 말을 남겼다. "예술은 크로스드레싱을 한 영성이다."

나라면 그렇게까지 말하지는 않겠지만, 그 말은 우리가 예술과 마주했을 때 바라보게 되는 것을 어슴푸레 묘사하고 있다. 예술과 마주한다는 것은, 그 작품의 모든 색채와 사랑스러움 속으로 몰래 들어가 있는 영성에 살며시 다가가는 것

*　영어권 문화에는 '우유 배달부 농담'이라는 게 있다. 20세기 초에는 지금처럼 우유를 가게에서 팔지 않고 우유 배달부가 우유를 병에 담아 배달하고 빈 우유병을 수거해 가는 식으로 우유가 유통되었다. 우유 배달부는 대개 남자였는데, 그가 방문하는 오전 시간에는 남성들은 일터에 가서 없고 여성 주부와 아이들만 집에 남기 마련이었다. 그래서 일터에 간 남성들은 우유 배달 시간이 아내가 우유 배달부와 바람을 피울 기회가 되지는 않을까 두려워했다. 우유 배달부 농담은 그런 불안을 바탕으로 해서 나온 농담의 전형(클리셰)이다.

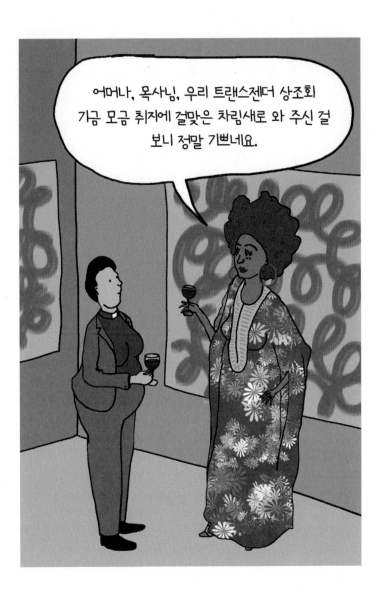

이다. 우리는 작품을 들여다보다가 불현듯 영적인 순간을 경험한다. 하지만 앞에서도 말했듯이, 나에게 그런 단어를 쓰는 건 금지된 일이다.

예술가로서 내가 하는 일이 어떤 것인지 가장 잘 표현해 주는 은유는 '도피처'이다. 내가 혼자 들어가 세계와 그것의 복잡함들을 처리하고 정리할 수 있는 내 머릿속의 도피처. 그것은 내 내면의 오두막이고, 나는 그 안에서 기꺼이 나 자신을 잃어버릴 수 있다.

정신분석가 스티븐 그로스Stephen Grosz가 쓴 글에는 프랑스에 있는 집을 새롭게 꾸미는 일에 대해 늘 이야기하는 환자가 나온다. 이 환자는 앞으로 그 집을 어떻게 장식하고 가구를 어떻게 새로 배치할 것인지를 궁리하는 이 주택 개조 프로젝트가 얼마나 큰 몰입감과 기쁨을 안겨 주는지 모른다고 했다. 그래서 삶이 너무 힘겨워질 때마다 머릿속으로 주택 개조에 관한 생각을 떠올린다고 말했다. 프랑스에 있는 집에 관한 멋진 계획을 짜는 것이 그에게는 긴장을 풀어 주는 일이었던 것이다. 그런데 정신치료 과정이 마무리되어 상담실을 막 나가려던 그가 돌아보며 말한다. "알고 계시죠, 그로스 선생님, 프랑스에 집 같은 건 없다는 거. 알고 계셨을 거예요."

나는 그 말에 완전히 넘어가 버렸다. 그가 한 말이 내 안

에서 공명을 일으켰기 때문이다. 그가 찾아가는 그 장소, 그곳이 바로 그가 예술가가 되는 도피처였다.

예술의 가치 측정기

사용법: 예술 작품 옆에 이 카드를 가져가서 그 작품이 이 카드의 어느 자리에 가장 자연스럽게 어울리는지 판단한 다음 가치를 측정하시오.

테이트 갤러리
엘튼 존의 잔디밭
지역 예술 축제
런던 동부에 위치한 힙스터 커피숍
과두정치가 저택 입구의 대형 홀
내셔널트러스트 기념품 가게
밀턴킨스의 회전교차로
중고 장터
이케아
엄마의 침실 벽

책은 끝나지만

이런 주제들에 대해 생각해 보는 동안 정말 즐거웠다. 이는 내가 예술계의 일원으로 살아온 지난 몇 십 년간 그만큼 큰 즐거움을 누려 왔다는 말이기도 하다. 어떤 면에서 이 책은 예술계에 보내는 내 사랑의 편지다. 내가 짓궂게 놀려 대고 골려 먹었다면 그건 예술계가 그런 걸 받아들일 수 있음을 잘 알기 때문이다. 사실 그 세계는 오히려 그런 일을 부추긴다. 내가 뭐라고 조롱한들 위대한 예술은 끄떡도 없이 그 경탄스럽도록 아름다운 자태를 유지한다.

나는 의무적으로 아름다움을 찾고 추구하는 일을 해야 하

는 업계에서 일한다는 것이 얼마나 큰 축복인지 자주 생각한
다. 또한 음악이나 문학, 저널리즘과 달리 인터넷으로 인한 경
제적, 기술적 격변에 크게 타격을 입지 않은 직업을 선택했다
는 사실에도 감사한다. 사실 디지털 시대에는 사람들이 그 어
느 때보다 더 열성적으로 갤러리를 찾아가 실질적으로 하나
뿐인 그 대상의 존재감을 직접 느끼는 (그리고 그 앞에서 셀카
를 찍고 당연히 SNS에 올리는) 것 같고, 예술가와 딜러, 수집가,
큐레이터 들도 그 어느 때보다 많아졌다.

　내게 창조적인 일을 하게 만드는 동기들 중에는 내가 세
계를 관찰하고 물건들을 만들면서 얻은 자극과 기쁨을 남들
에게도 전하고 싶은 마음이 크다. 당신이 다음번에 '순수 미
술 맥락'에 있는 장소를 방문하도록 내가 어떻게든 부추겼다
면 더할 나위 없이 기쁘겠다.

　동시대 예술 작품을 마주할 때 아직도 어떻게 반응해야
할지 잘 모르겠다면, 내가 종종 활용하는 사고 운동을 시도
해 보시라. 1세기쯤 지나서 누군가가 그 작품을 감정받으려
고 22세기판 〈진품명품〉에 내놓았을 때 어떤 대화가 오고갈
지 상상해 보는 것이다. 나는 이 방법으로 톡톡히 효과를 봤다.

　자, 이렇게 해서 우리는 이 책의 끝에 도달했다. 나는 예
술계에 관해 근본적이고 뻔한 질문 몇 가지에 답해 보려고 노

력했다. 오즈의 마법사를 가리고 있던 커튼을 뜯어 버리는 것처럼 모종의 속임수가 작동하는 방식을 폭로하기 위해서가 아니라, 사람들이 이런 일들에 흥미와 관심을 느낄 거라고 생각했기 때문이다. 허수아비와 양철 나무꾼과 겁쟁이 사자 같은 사람들이 좀 더 똑똑하고 좀 더 용감하고 좀 더 다정하게 예술계라는 에메랄드 시티에 들어갈 수 있도록 하려고 말이다.

이 길을 나와 함께해줘서 고맙다.

고마워요

기네스 윌리엄스

휴 레빈슨

짐 프랭크

모히트 바카야

수 롤리

세라 손튼 박사

찰리 기어 교수

믹 핀치와 센트럴 세인트 마틴스 예술 대학에서
 순수 미술을 공부하는 학생들

캐런 라이트

마틴 게이퍼드

폴리 로빈스 게어

루이자 벅

한스 울리히 오브리스트

마틴 파

재키 드류

캐롤리나 서튼

빅토리아 미로 갤러리

옮긴이 **정지인**

영어와 독일어로 된 책을 우리말로 옮기는 일을 한다. 옮긴 책으로《남자는 불편해》,《우울할 땐 뇌과학》,《도널드 트럼프라는 위험한 사례》,《혐오사회》,《트라우마는 어떻게 유전되는가》,《무신론자의 시대》,《무엇이 삶을 예술로 만드는가》등이 있다.

미술관에 가면
머리가 하얘지는 사람들을 위한
동시대 미술 안내서

2019년 4월 11일 초판 1쇄 발행
2023년 4월 30일 초판 6쇄 발행

지은이 그레이슨 페리
옮긴이 정지인
펴낸이 류지호
편집 이상근, 김희중, 곽명진 · **디자인** 김효정

펴낸 곳 원더박스 (03169) 서울시 종로구 사직로10길 17, 301호
대표전화 02) 720-1202 · **팩시밀리** 0303-3448-1202
출판등록 제300-2012-129호 (2012. 6. 27.)

ISBN 978-89-98602-90-1 (03600)